陳　　序

　　很意外，我的學妹宋玉真小姐，會要我為她的書寫序，徨恐之中提筆，深怕抹殺了任何一絲她書中付出的心血。

　　這本書接近完成的階段，經常看到學妹不停地校稿、對圖，看著她的默默的身影，不禁為有意入門的學子高興。

　　任何學問啓蒙階段最是要緊，學妹發下心願，為千萬投身室內設計的學子學習的基礎奠基，她這份心意令人佩服。

　　製圖的準則，以我多年的經歷，實不易教授予初學者，尤其是要能放諸四海皆準；學妹針對室內設計製圖的實務加以整理彙編，期待能令初學者不致茫然無緒，我們也期待這本書的出版帶給室內設計諸多學子福音。

建　築　師

陳明雄

誌於台中

———————— 新雄建築師事務所 ————————

我以為 ————自　序

我以為蓋房子很容易，
　　只要讀完五年建築系，
　　只要找一群人齊心努力。
我以為室內設計很容易，
　　只要把圖畫得確實又美麗，
　　只要業主能夠滿意。
我以為當老師很容易，
　　只要站在台上談天說地，
　　只要問心無愧，盡心盡力。
我以為寫一本書很容易，
　　只要圖文並茂，有人願意出版代理，
　　只要寫寫畫畫，對讀者有益。
我以為生活很容易，
　　只要住在自己的象牙塔裏，
　　只要一心一意仰望上帝。
結果，畢業四年來，衝撞多於平順，掙扎遠超安逸，蓋房子、室內設計
、當老師、寫一本書、甚至於生活，沒有哪一件事，我敢再說容易。
只能說，謝謝上帝，謝謝大家，謝謝每一位曾在我生命中佇立，與我分
享分擔，共同成長的家人、師長、朋友、學生，是你們使我能渡過所有
的艱難，也是你們使這本書能順利出版。
此刻，匆忙倉促，幾許疲倦，急著趕書，疏忽遺漏，可能不少，如果發
現有錯失之處，請給予我批評、指正。

於台中

作者簡介：
宋玉眞
逢甲大學建築系畢業
81年建築師高考及格
曾任：
王乙鯨建築師事務所設計師
逢甲大學建築系研究助理
私立明德家商室內佈置科專任教師
采邑工程設計顧問公司設計師
現任：
宏凱建設、宏凱建築師事務所設計師
開業建築師

如何使用本書——
一年內熟練室內設計製圖

　　由於本書內容是針對，已受過基本製圖訓練的室內設計科同學或興趣人士而設計的，除了做為課堂教材外，亦可供讀者自修。

　　此內容並經過筆者實際地教學累積並驗證，因此只要能按步就班地每週持續演練，一年以內，應能養成良好的室內設計製圖能力，如書中所呈現的成果，多半為學生課堂後的習作。以下即為上、下學期各十八週的進度表，此表僅供參考，讀者可因應實際需要而調整進度。

上　　　　　學　　　　　期		
週　　　次	內　　　　　　　　　　　　　　　　容	作　　　　　業
第　一　週	敲門篇、第一章基本動作	線　　　條
第　二　週	入門篇、第二章平面圖法	平　　面　　圖
第　三　週	第二章平面圖法	平　面　圖(彩色)
第　四　週	第三章立面圖法	立　面　圖
第　五　週	第四章一點平行透視	㈠方　塊
第　六　週	第四章一點平行透視	㈡臥　室
第　七　週	(或月考停一次)	㈢客　廳
第　八　週	第四章一點平行透視	㈣客　廳
第　九　週	第四章一點平行透視	㈤客　廳
第　十　週	第五章兩點平行透視	㈠方　塊
第　十一　週	第五章兩點平行透視	㈡臥　室
第　十二　週	第五章兩點平行透視	㈢臥　室

第 十 三 週	第五章兩點平行透視	(四) 客　廳
第 十 四 週	測驗—以兩點室內透視為例	
第 十 五 週	第六章一點鳥瞰透視	(一) 套　房
第 十 六 週	第六章一點鳥瞰透視	(二) 住　家
第 十 七 週	第七章等角室內透視	(一) 臥　室
第 十 八 週	第七章等角室內透視	(二) 住　家
下　　學　　期		
第 一 週	實務篇　室內設計施工圖	平面配置(一)
第 二 週	第八章　平面配置圖	平面配置(二)
第 三 週	第九章　天花板的形式	部份形式(一)
第 四 週	第九章　天花板的形式	部份形式(二)
第 五 週	第九章　天花板配置圖	天花板配置
第 六 週	第十章　立　面　圖　(一)	(一) 門　廳
第 七 週	(或 月 考 停 一 次)	(二) 客　廳
第 八 週	第十章　立　面　圖　(三)	(三) 書　房
第 九 週	第十章　立　面　圖　(四)	(四) 主　臥
第 十 週	第十章　立　面　圖　(五)	(五) 和　室
第 十 一 週	第十章　立　面　圖　(六)	(六) 臥　室
第 十 二 週	第十一章　斷　面　圖　(一)	(一) 基本斷面
第 十 三 週	第十一章　斷　面　圖　(二)	(二) 櫥櫃斷面
第 十 四 週	第十一章　斷　面　圖　(三)	(三) 拉門斷面
第 十 五 週	測驗—以立面、剖面圖為例	
第 十 六 週	第十二章　大　樣　圖　(一)	(一) 櫥櫃大樣
第 十 七 週	第十二章　大　樣　圖　(二)	(二) 拉門大樣
第 十 八 週	第十三章　施　工　說　明	材　料　表

註：下學期的施工圖作業，可由附錄 I 的全套施工圖中選用。

目　　錄

謝誌

敲門篇

室內設計製圖概說：

室內設計圖是室內設計者用來表達設計構想的應用繪畫，它帶有一定的專業特點。

所謂「專業」，根據韋氏世界辭典的定義，專業乃指「需要在文理或科學方面接受嚴格訓練，同時工作通常為勞心而非勞力者的職業。」因此設計者應具備正確的製圖技巧和紮實的設計理念，以免發生「眼高手低」或「眼低手高」的問題，並符合專業化的需求。「眼高手低」就好像一個人空有千言萬語含在嘴裡，卻怎麼說也說不清楚；設計者空有良好的構想、理念，卻怎麼樣也畫不仔細，甚至畫不出理想中的狀況。「眼低手高」則是一個人徒有一張伶牙俐嘴，卻沒有豐富的內涵可以發表演說；設計者徒有高明的製圖技巧，卻因缺乏專業知識與相關能力，而永遠只能替人畫圖，當一位繪圖員。

因此，想要深入室內設計製圖的世界，除了依照本書所安排的順序，勤於演練外，更需要經常地充實各種相關知識，使自己的製圖能具有生命力；並要仔細觀察各種施工法，經常求教於先進，如此假以時日，必有所成。

關於圖面的種類大致可分爲，下列四種情形：

一、供參考用的圖面─常稱爲草圖，對於記錄設計者的概念極有用處。

二、表示定案的圖面─設計者用來向客戶表達設計內容，並取得首肯的圖面。

三、供施工使用的圖面─用於工地施工及製作等具體化的圖樣。

四、記錄保存用的圖面─類似建築設計中的竣工圖，一般室內設計極少用到。

本書入門篇內所演練的平、立面圖法及透視應用，即包含了前述的「一、供參考用的圖面及二、表示定案的圖面。」之訓練。實務篇內所探討的各種施工圖，則包含了前述的「三、供施工使用的圖面。」之訓練。

對於基本的繪圖常識則簡述如下：

一、圖紙應平攤於製圖桌上，與平行尺和三角板呈平行、垂直，再以膠帶固定四個角。如爲描圖紙則底下應先襯紙

二、製圖順序：由上而下，由左而右，先左上後右下，以保持圖紙的清潔。

三、擦拭用具：繪圖前，最好能將用具擦拭一遍，以免弄髒圖面。

四、下筆時筆蕊不要緊靠在平行尺與紙接觸的下緣，以免拉尺時，尺面的鉛灰拖髒了圖面。

五、畫線時，鉛筆應向內側逐漸轉動，使筆蕊與紙面均勻磨擦，使線條濃淡一致，筆蕊也保持尖銳。

六、下筆與收筆應乾淨俐落地頓筆，使線條有始有終，萬一有接頭則需注意整齊美觀。

七、文字說明引出線及尺寸線，應和圖面本身的牆線保持適當距離，線條濃淡、輕重也應有所分別。

八、文字說明與數字，應先畫出上、下兩條細而淡的輔助線，以整齊美觀的字體填入。

第一章
基本動作—線條與文字

1－1　線條的應用

一、線條與筆蕊

　　在製圖時，每一條線均有其重要的意義。因而，在製圖法上，便要線條的種類與筆蕊的配合。

　　室內設計圖所用的線條，係依實線、虛線、點線、中心線的四種，與粗線、中線、細線的三類之相組合而表現出來的。其粗細程度並無嚴格的規定，大致的標準，粗線為０．６ｍｍ，中線為０．３ｍｍ，細線為０．１５ｍｍ。至於使用何種粗細的筆蕊，因人而異，但只要用慣了的，一支就足以運用自如了，但不同筆蕊的更換，有助於線條的美觀。

　　在室內設計製圖中，常用的筆蕊如下所述：

　　２Ｈ、Ｈ—

　　　1.中硬性鉛筆。

　　　2.為能用來畫正式圖樣的最硬鉛筆。

　　　3.線條若畫重易傷圖紙，擦不掉痕跡。

　　　4.標示柱心線牆心線或裝飾線。

Ｆ　—

　　1.中性鉛筆。

　　2.最常用的鉛筆。

　　3.用於畫正式圖樣的字體、標記尺寸、中心軸線等。

　　4.平面家具配置及一般製圖之裝飾。

ＨＢ—

　　1.軟性鉛筆。

　　2.用來畫輪廓線及較重突出線條。

　　3.細線條不易畫出，容易擦掉。

　　4.曬圖線條清楚。

　　5.繪製建築物結構體或強調某施工細部。

Ｂ　—

　　1.軟性鉛筆。

　　2.為能用來畫正式圖樣的最軟鉛筆。

　　3.細線條不易畫出，容易擦掉。

　　4.容易弄髒圖面。

　　5.強調建築物之結構體或其他特別

需要表現的線條。

（一）圖紙（指適用此間常用之繪圖紙）
　　質地愈粗，須用越硬的筆蕊。

（二）圖紙表面愈硬，須用越軟的筆蕊。

（三）空氣濕度愈大，須用越軟的筆蕊。

二、線條的種類

　　線條必須有美感而又準確，由於線條的濃淡、粗細、準確度，會使圖面能有效用或糟塌掉。雖然純的一條線，亦不能一朝一夕便隨心所欲，總之，應下定決心依定規畫出長的線條，在重複的練習中，漸漸懂得竅門，而能得心應手。

常見的圖面線條如下：

（一）外形線——粗、中實線。

　　為表示建築物及家具，所看到的形體輪廓，用此線來正確地代表其形狀。

（二）剖位線——粗、中鎖線。

　　為表示剖面位置的線，在剖位線的兩端，加以符號，確定觀察的方向。普通在立面圖或剖面圖上用以標示剖面圖或大樣圖的位置。

（三）尺寸線——中、細實線。

　　用來自圖面上正確標示實際形態的尺寸。一般係根據輔助線引申出來，再加上尺寸線、尺寸線的兩端如圖所示。

（四）材質線——中、細實線。

　　用來表示物體的剖面及裝修材表面之材質等。木材、混凝土、磚等材料之表示較為常用。

（五）引出線——中、細實線。

　　用來表示施工法及裝修材等。決定線位置時，不可使線及文字重疊或交錯。

（六）輔助線——細、淡線。

　　一般建築平面圖均以通過構造體中

心的基準線來繪製平面圖，室內設計
圖亦可採用此法，先打好輔助線，以
減少誤差。

關於線條的分類與應用，又可列表如
下：

細實線	———————————————	一圈、框、尺寸線、粉刷線
中實線	———————————————	一文字說明、一般製圖線
粗實線	———————————————	一數字、結構體、細部強調
虛　線	— — — — — — —	一投影線、被遮住的物體
單點線	—‧—‧—‧—‧—‧—	一軸線、中心線、可移動的設備
雙點線	—‧‧—‧‧—‧‧—	一建築線、境界線

圖 1－1 線條的分類與應用

　　以上線條之粗細為原則性，實際粗細
可配合圖樣大小而異。

三、線條的繪製

　　線條的繪製方式會因製圖用具或紙質
種類而有些微的差異，但最初仍宜以一般
所用的西卡紙或描圖紙開始學習。（圖 1

－2）（圖 1－3）

**設計
的界限在知識，而知識的界限在生活**

線條繪製方法 Ⅰ

水平線	垂直線	斜線
自左向右繪製 平行尺往下移動	由下往上繪線 三角板向右挪	由左上向右下繪線 三角板向左挪 由右下向左上繪線 三角板向右挪

圖 1－2　不同方向線條的繪製

線條繪製方法 Ⅱ

實線的粗細	虛線與點線
粗細均勻一致 ✓　粗細不同 ✗	長度間隔一致 ✓　長度間隔不一致 ✗
實線的交角	虛線與點線的並列
✓　✗　✗	

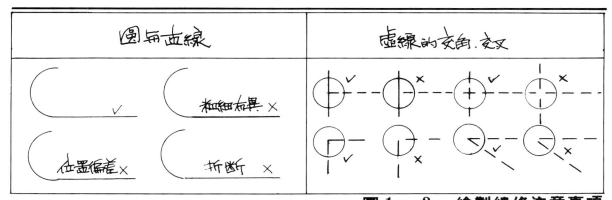

圓與直線	虛線的交角・交叉

圖 1 － 3　　繪製線條注意事項

1 － 2　　文字與尺寸

一、圖面上所使用的文字，大致可分為：

　（一）主標題用文字——室內設計建物名
　　　稱及設計者的名字等。

　（二）圖內標題用文字——圖面名稱、表
　　　示縮尺等。

　（三）記入圖面內的文字——室名、裝修
　　　材、尺寸、施工法等。（圖 1 － 4 ）

圖 1 － 4　　施工圖上的文字

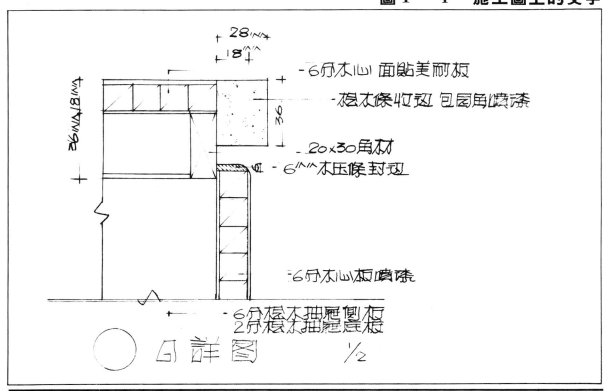

二、文字種類則以下列三種為主：

　　㈠中文字。

　　㈡英文字母。

　　㈢數字。

　　下列所述字體的樣式，讀者若有興趣，可當作模擬對象，勤加練習。切記，英文字母及數字雖有字規，仍需具備書寫美觀的能力，以備不時之需。

　　文字記載雖係手寫，但在設計事務所或公司中，常因使用頻率高，而有將室名及比例等刻成橡皮印章的。英文字母及數字則有現成的字規可使用之。標題用的文

```
3 6 9 2 5 8 1
4 7 0 3 6 9 2
5 8 1 4 7 0 3
6 9 2 5 8 1 4
7 0 3 6 9 2 5
8 1 4 7 0 3 6
9 2 5 8 1 4 7
```

```
1234567
8901234
5678901
2345678
9012345
6789012
3456789
```

字，可參考仿宋體或黑體字書寫的範例做標準使用，並加以潤飾。記入圖面的文字，應避免使用有強烈個性的字、偏僻的字、簡筆的字，而要書寫易認、易懂的文字。

通常，圖面標題或註記用文字，使用 6～8 mm 的；普通的添寫文字，用 3～4 mm 的。為求文字有順序，先依想要寫的文字大小畫出上下兩條淺的輔助線，再在其中穩當地寫出文字，一般都是由左往右寫，不得已時方可豎寫。寫入的文字，因會影響於圖面的美觀與否，應事先充分練習。

三、關於文字書寫與尺寸標註之注意事項如下：

　　㈠圖名之標註——所有圖樣須繪一標

```
店　舖　玄　關　門　廳　詳　圖
餐　廳　辦公室　住　房　圖　例
起居室　住　宅　和　室　圖
比　例：1:50　平　面　圖
```

題欄如下：

㈡尺寸之標註——標註線以勿超過三層為原則。每層間隔保持 8 mm。標註線端點出頭長度兩向應相等。

㈢書寫及標註——順手自左往右書寫為原則。

尺寸之標示，除特別規定外，均以公制為單位，通常以公分標示，每一圖樣均需註明比例尺，如有繪圖需要時，應加註比例於圖名右側。

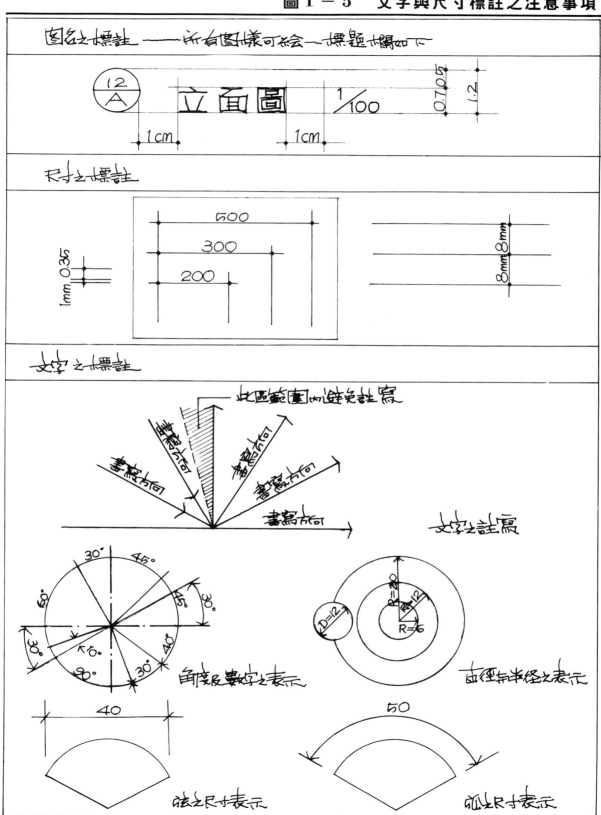

圖 1 － 7　　用字規寫成的字體

以字規寫成的英文字母與數字.

A B C D E F G H I J K L M N O P Q R S T U V W X Y Z
a b c d e f g h i j k l m n o p q r s t u v w x y z
0 1 2 3 4 5 6 7 8 9　　　0 1 2 3 4 5 6 7 8 9
0 1 2 3 4 5 6 7 8 9　　　0 1 2 3 4 5 6 7 8 9

1 － 3　　線條實例練習：

　　點與線本身，雖未具有何種意義，但若一旦被用在設計圖中，則會如在「線條與圖面之關係」項目中所解說的，同樣承擔著重要的任務。例如：粗的線條表示柱或牆的剖面；中等的線條，表示房屋的隔間壁或傢具；細線表示地板面縫隙或材料的紋理。因線條的粗細及強弱，其所表現的意義，亦各自不同。在此，將此種設計上的線條意義略去，謹就如何方能將正確的線條，優美而儘快地描繪在所定的位置上，加以說明。

作業方式：

一、在4K的西卡紙上，如圖所示，安排圖面。

二、作圖條件：邊線均用粗線條，不必標示尺寸。

1.在區內，用細線，在縱向每隔1mm往繪出線條。

2.在縱向（細線）及橫向（中線）畫出10mm的方格，再在每個交點上，直接用筆尖圈點出直徑1mm的點。

3.再由下往右上（45°）畫粗實線，再由左上往右下（45°）畫細的單點線，作成10mm方格。

4.由下往右上（45°）畫細點線，再由左上往右下（45°）畫中實線，作成10mm方格。

5.以細實線作成10mm的方格，其對角線，亦以同樣的細實線連結著。

自我評估

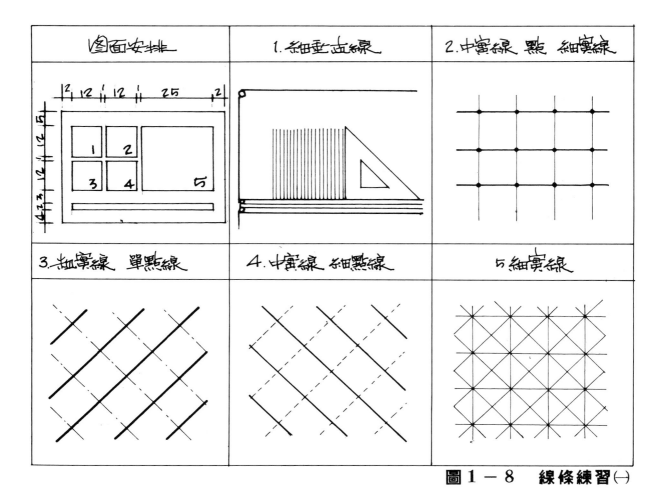

圖1-8 線條練習㈠

製圖完畢，應趁著精神還貫注在圖上的時候，就下列的事項，對自己所做的加以評估。

1. 整個圖面，是否被鉛筆末或手上油垢弄髒？自遠處仔細看時，圖上五個區內線條是否全能看得到？其配置是否均衡？

2. 第1.區若其線條的間隔全部一致，線條並無深淺之分時，最佳。

3. 第2.區若細線與中線的區分明確，手畫的黑點全都一致，便算是成功。

4. 第3.區在完成的圖面，水平放上三角板的長邊，看各交點是否成為一直線？

如需特別加強線條，以下尚有一圖，可助同學練習垂直、水平、與45°線條的確、均勻。畫法：先以細實線打稿，再重線確實繪出。

► 圖1-9 線條練習㈡

常用平面表示符號

項目	圖　例	項目	圖　例
單人牀		洗手台	
雙人牀		馬桶、便斗	
		浴缸	
沙發茶几		喬木	
單人沙發		灌木	
六人餐座		灌木	
		疊石水池	
調理台		鋪面	
冰箱洗衣機			
衣櫥			
高櫃 矮櫃		樓梯	

項目	圖 例	項目	圖 例
電源開關	Ⓢ	單扇橫拉門	
雙切開關	②Ⓢ	雙扇橫拉門	
插座	⊕	拉藏門	
220V插座	⊗	紗門	
電話出線	Ⓣ	伸縮門	
電視出線	Ⓣ♥	鐵捲門	
管道間		折疊門	
消防栓		單開門	
分電盤		雙開門	
消防灑水頭		迴轉門	
偵煙器			
出風口		雙扇180°門	
迴風口		雙扇橫拉窗	
壁燈		三扇橫拉窗	
日光燈		四扇橫拉窗	
崁燈			
吊燈		單扇推開窗	
枱燈		雙扇推開窗	
投光燈		格柵窗	
吸頂燈		固定窗推射窗	
冷氣機	A/C	紗窗	

圖例\n項目	比例 1/100	比例 1/50～1/20	比例 1/10～1/1
鋼筋混凝土牆			
輕質混凝土牆			
空心磚牆			
磚　　牆			
木造牆			
壁　　板			
木心板			
夾　　板			
角　　材			
石　　材			
磁　　磚			
玻　　璃			
保溫吸音材			
日本草蓆			
鋼　　骨	I　　H	I　　H	I　　H
水泥砂漿			

室內設計表現初階

「每個民族都有屬於自己的語言，不同行業的人，亦有不同的溝通方式。舞者，以肢體語言訴說舞台人生；樂者，以音符譜表抒發心中的樂曲；設計者，以線條構圖來表達腦海裡的構思。」

宋玉眞1986.2

關於室內透視圖

大多數同學對於透視圖的原理，都有清楚的概念，可是對於輕鬆地繪出能表現室內空間氣氛及家具細部的透視圖，似乎仍有困難。主要原因有二：一、對於立面圖的表現尚未熟練。二、無法將透視圖原理，化繁為簡。

也有許多人說，透視圖在目前的實務界已不常用，有趣的卻是我們一方面仍舊羨慕能輕鬆地畫好透視圖者，並且有許多公司在甄選新手時，依然要求對方提出透視圖作品；另一方面大多數的人也都承認，經過透視圖的訓練，確實增進我們對立體空間的感受力與掌握力。因此我們將介紹一些簡易實用的透視圖法，幫助讀者跨入實用室內透視的世界。

設計者在進行方案的設計、比較、徵詢業主的意見，乃至取得業主首肯，執行業務之前，通常以兩種繪圖方式來表達設計意圖，一是平、立面圖，一是透視圖。

一、草圖

　　當然不論是平、立面圖或透視圖，自然都是由草圖開始，而任何只要能將設計構想記錄下來的圖樣，不管它是三兩條線的簡圖或是筆觸雜亂、名符其實的「草圖」（圖2-1），只要能逐步修正繪製為較完整正式的圖樣，並為一合理的設計

，都可算是有效的草圖；但通常我們都難以預料究竟何者為有效的草圖；而又希望能做出較好的設計，因此多畫、多嘗試就成了設計者在草圖階段所應具備的態度。

二、透視圖或平、立面圖

　　透視圖雖然較吸引人，可以任意選取角度去看，並且容易爭取業主的信任，使未受過專業訓練的業主亦能一目了然，但卻容易在設計者精彩的表現技法下，如水彩、麥克筆、色鉛筆……等之下失真。因此在草圖設計階段，我們通常只畫鉛筆或

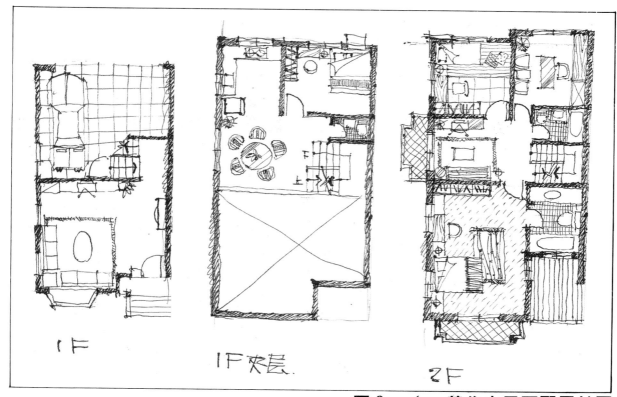

圖 2 - 1　某住宅平面配置草圖

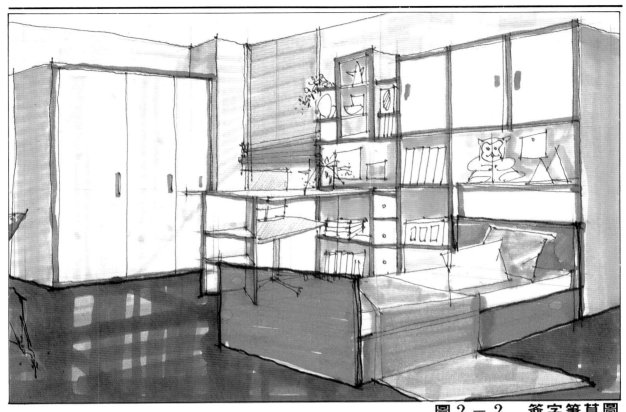

圖 2 － 2　簽字筆草圖

簽字筆透視（圖 2 － 2）， 即使上色也只限於一、二種，目的是爲了充分表達構想，以立體的方式逐步修正至完美，而非爲了迷惑客戶，或向客戶展現所謂的專業能力。當然在某些特殊狀況下，如客戶要求，則需繪製較正式的透視（圖 2 － 3）。平面圖可以確實地反映出整體空間環境的組織，各空間之間的銜接與過渡，並反映出家具、陳設的安排，乃至鋪面的變化。立面圖可以準確地反映出空間與像俱設施物的關係，整體與部份之間的比例，所以設計者主要是通過繪製立面圖來推敲，

體量組合、虛實關係以及每一個細部的處理。爲此，一個訓練有素的設計者，除了使用透視外，主要還是從平、立面圖入手來確定自己的方案構思。（圖 2 － 4）

此外，這裡所談的室內設計表現初階，並不涉及過多的表現技法，如麥克筆、色鉛筆的應用，徒手畫或快速透視表現等，有興趣的同學可留待表現技法書中，再深入探討。

三、室內設計圖與一般繪畫的區別

然而，和一般的繪畫相比，室內設計

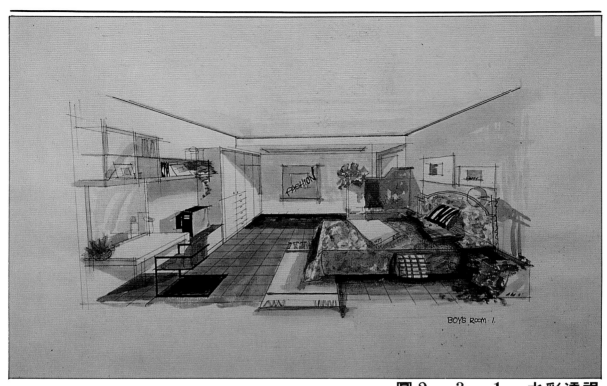

圖 2 − 3 − 1　水彩透視

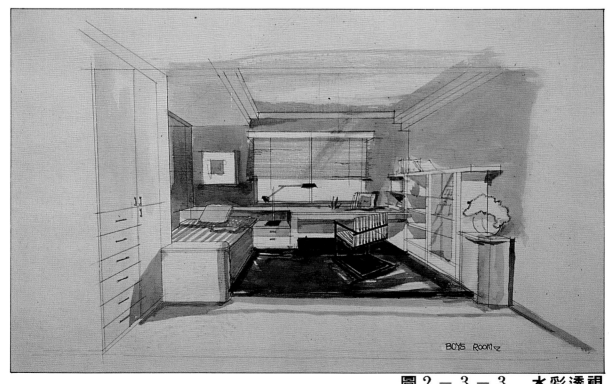

圖 2 − 3 − 3　水彩透視

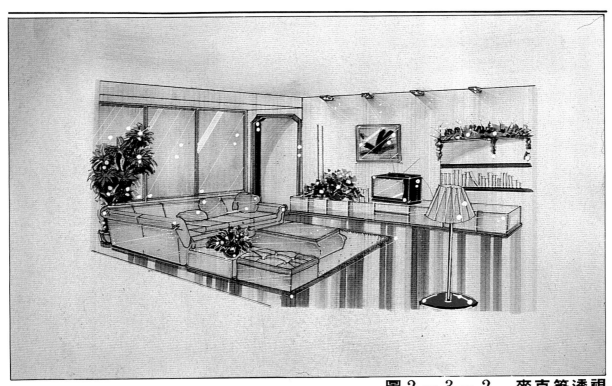

圖 2 － 3 － 2　麥克筆透視

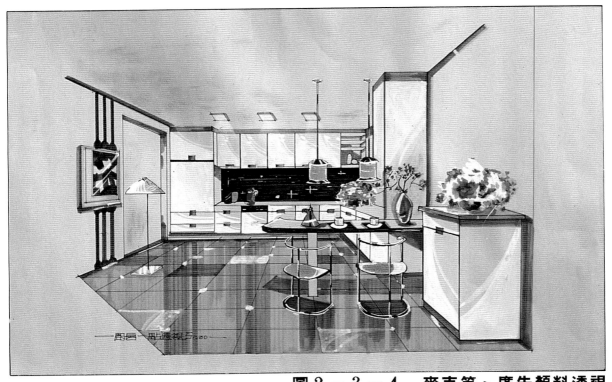

圖 2 － 3 － 4　麥克筆、廣告顏料透視

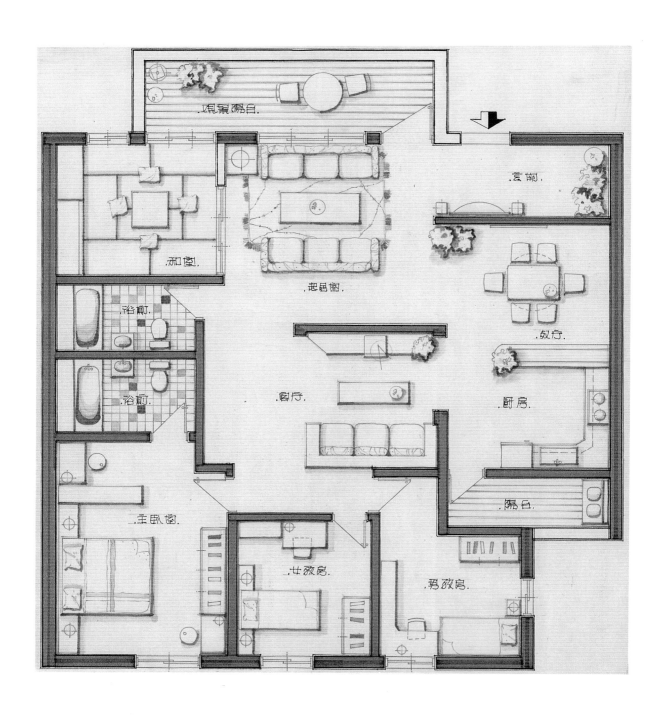

起居室隔台.

豆潢.

和室.

浴前.

浴前.

起居室.

叔庁.

厨房.

書庁.

隔台.

主臥室.

女孩房.

男孩房.

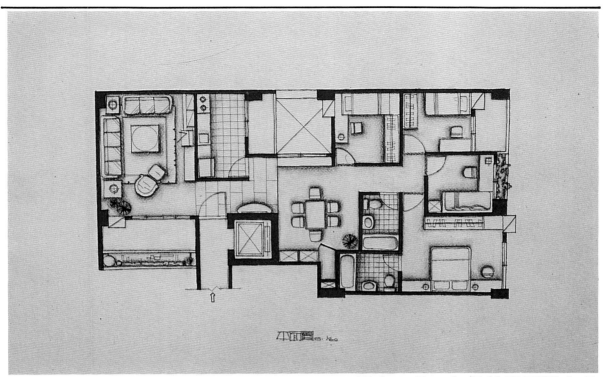

圖 2 − 7　色鉛筆平面圖表現

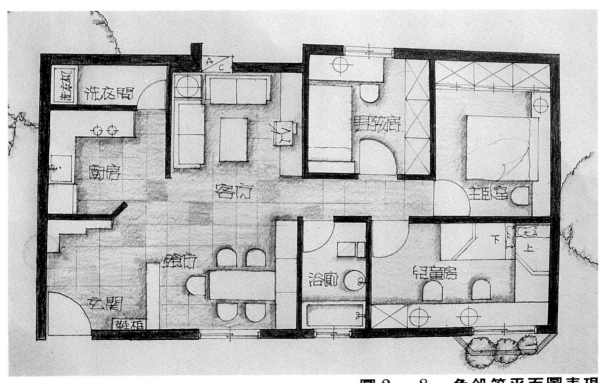

圖 2 − 8　色鉛筆平面圖表現

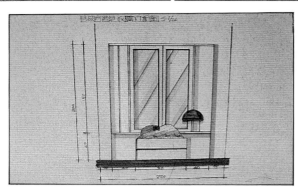
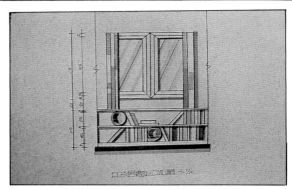
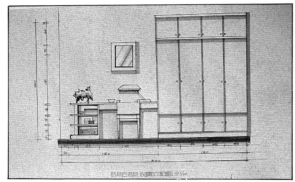
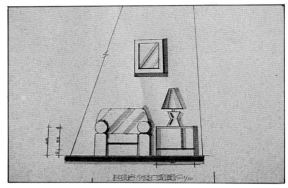
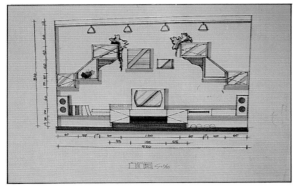
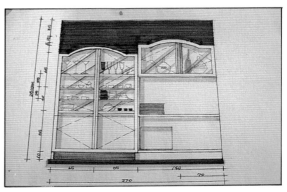
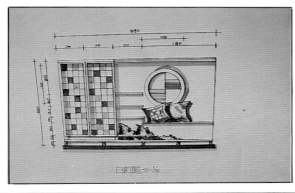
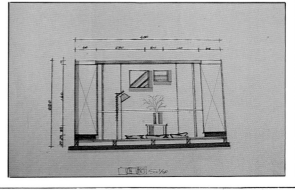

圖 3 － 3　立面圖麥克筆彩色表現

圖有它自身的特點，主要是它吸取了工程製圖的一些方法，並對畫面形象的準確性和真實感要求較高。因為無論是設計者自己用來推敲研究設計方案，或是向別人表達自己的設計意圖，都必須使設計圖盡可能地忠實於原設計，並符合工程完成後的實際效果。所以，在繪製室內設計表現圖時，不應帶有主觀的隨意性，也不能離開設計意圖以寫意的方法來表現圖面。室內設計圖，就表現技法而言，仍同於其他畫種，如素描、水彩等，但比現實的東西更集中、更典型、更概括。因此，它應當具備科學性的準確和藝術性的美感。

室內設計表現圖和寫生畫不同，一般不可能對著實物寫生或以實物為楷模去照著畫，它只能依建築設計（或施工）圖—平面圖、立面圖、剖面圖，現場情形及業主喜好，去畫室內設計圖。雖然這樣，但是決不應該把室內設計圖和寫生兩者對立起來，特別是當我們學習室內設計圖時，可以通過對於已施工完成的室內空間（或建物）寫生，培養觀察、分析對象的能力，使我們對於空間形象的感受逐步地敏銳、深刻，還可以鍛鍊繪畫技巧，提高我們對空間形象的表現能力。

認真地觀察和分析，並對實物進行寫生，是我們認識空間和物體形象的重要方法。但是如果我們掌握了一些製圖繪畫的基本原理之後，再去觀察對象，那麼我們的感覺將更敏銳、更準確、更深刻。因此對初學者來講，學習一些室內設計製圖的基本原理和分析對象的方法，是十分必要的。

四、小結

據說：「若想寫出優美而典雅的文章，便應背誦古今的名文和雋永的詞句，更須有豐富的生活體驗。」室內設計的學習亦如是。想要充分地表達出自己的設計巧思，一定要熟練於室內設計製圖，欲熟練於室內設計製圖，則需要先認真學習製圖上所規定的事項，如符號及線條，並勤於演練繪製。

摹仿是學習創作的開始，因此我們將在後面幾章中，陸續介紹同學們繪製幾種基本的室內設計表現圖，並提供範例供同學們摹仿繪製。如同學們在以往的學習中，已有過良好的平、立面圖訓練，則可跳過3、4章由第5章開始。

第二章　平面圖法

將一幢建築物從水平方向剖開後，所得到的正投影圖就稱之為平面圖。通常它的剖開高度大約是自地坪起100～150公分的地方，也就是我們一般人視線的高度。如此高度將會剖到建築物的許多主要構件，如門、窗、牆、柱或櫥櫃、冷氣等。

2－1　平面圖的繪製

平面表現圖的製作，通常在經過草圖階段後，依照下列程序進行(圖2－4,5)

一、定出房間劃分（牆、柱、隔間）的軸線，並用極輕、細的輔助線來表示。

二、繪出牆、柱的厚度，包括粉刷線、門、窗等，以淺而細的線條畫出。

三、將家具設施等，以淺而細的線條畫出。

四、確定無誤後，一般而言依照下列三等級上重線，由濃而淡，由粗而細，線條的力度都不可忽略。(一)牆、柱、門窗（稍細）。(二)家具設施。(三)

鋪面質感。其中牆線外的粉刷線，應細而淡，鋪面質感通常畫得較輕。在平面圖的繪製上，有心得的同學，可自行靈活運用，不一定要完全侷限於上述規則。

五、牆心可以塗黑或填色，一般以鉛筆、色鉛筆或麥克筆分別以尺塗之，以收整齊清爽之效；或徒手畫之，以收靈活趣味之效，選色時通常以彩度較低之顏色為主。家具部份也可以考慮用淺灰色麥克筆依設定方向上一次陰影，以增進圖面的美觀，但千萬不可混亂。其餘的技巧，將在表現技法書中再探討。(圖2-7)(圖2-8)(圖2-9)

六、將空間名稱以整齊的工程字表示，並於適當位置（通常是正下方），註記圖面的標題、比例等。

2－2　平面圖的檢驗

畫完平面圖後應審視一番，並對照下列各點，看看自己是否也有類似的毛病：

一、同等級的線條是否都一樣輕重、粗細、濃淡均勻。文字是否整齊一致。

二、線條是否有斷續分叉現象。

三、每一條直線是否都準確地垂直平行，或有輕微的歪斜。斜線例外。

四、牆厚是否太粗，一般而言包括粉刷線在內，就磚牆而言，外牆２５公分，內牆１５公分；就混凝土牆而言，外牆２０公分，內牆１０公分。牆的厚度，如果填色（一般填黑，但其他顏色亦可，切記勿選用彩度太高的顏色，會使人受驚的）是否靠線整齊，還是有塗壞之處。

五、家具的質感，如床單的花紋是否畫得太瑣碎、花樣太多，使人眼花撩亂。

六、將圖置於２公尺遠處，是否依舊清晰可辨，還是模糊不清。

如果以上六點檢驗，你的圖都安然過關，那麼恭喜你，因為好的開始是成功的一半。

在開始畫圖前後，有幾點應準備的事項，包括：

一、把手洗乾淨，讓心情平靜下來，如果靜不下來，不妨告訴自己，進入畫圖的世界，心情自然平和。不反對一邊聽較柔和的音樂，但不可影響他人。

二、將圖板與三角板擦拭乾淨，選妥工程筆芯。

三、手拿工程筆時應保持一定的角度，以能看到筆尖為宜，並請記得轉筆。

四、以整個手腕一口氣畫線，保持同樣粗細輕重的均勻線條。

五、仔細觀察所畫的痕跡，確定是否是自己所構想的線條。

六、畫不好時，不要氣餒，勤於練習，必有所成。畫得好時，不妨給自己一點讚美，並且要再接再勵。

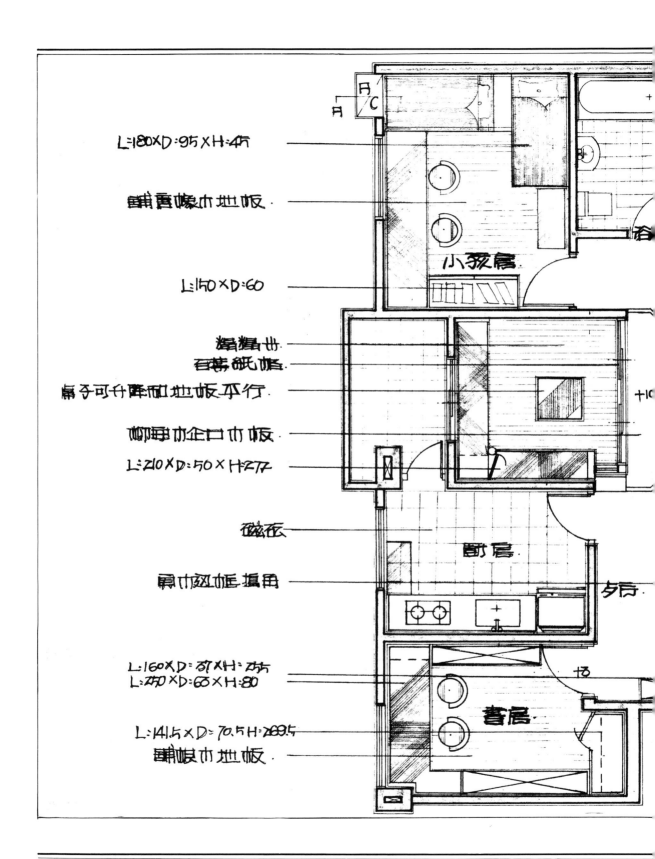

L=180×D=95×H=45

舖貼塑膠地板

L=150×D=60

塗漆地
貼壁紙處
扇子可升降和地板平行
樹每木企口木板
L=210×D=50×H=277

磁磚

扇木辺框填角

小孩房

廚房

書房

L=160×D=57×H=25
L=250×D=60×H=80

L=141.5×D=70.5×H=269.5
舖釘木地板

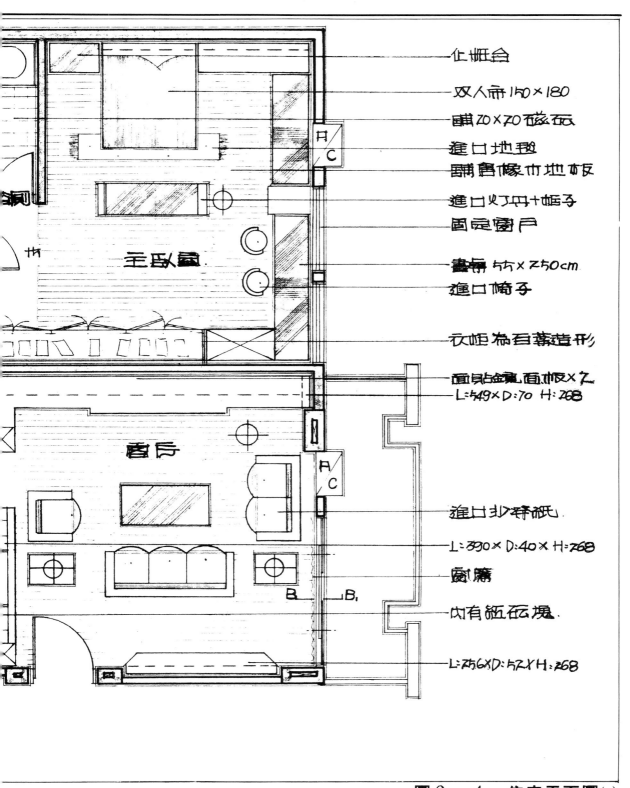

化妝台

双人床 150×180

鋪 20×70 磁磚

進口地毯

鋪實像木地板

進口燈串+帳子

固定窗戶

書桌 55×250cm

進口椅子

衣櫃為百葉造形

面貼鏡面板×2
L:549×D:70 H:268

進口壁紙

L:390×D:40×H:268

窗簾

內有磁磚塊

L:256×D:52×H:268

主臥室

客廳

圖 2−4　住宅平面圖(一)

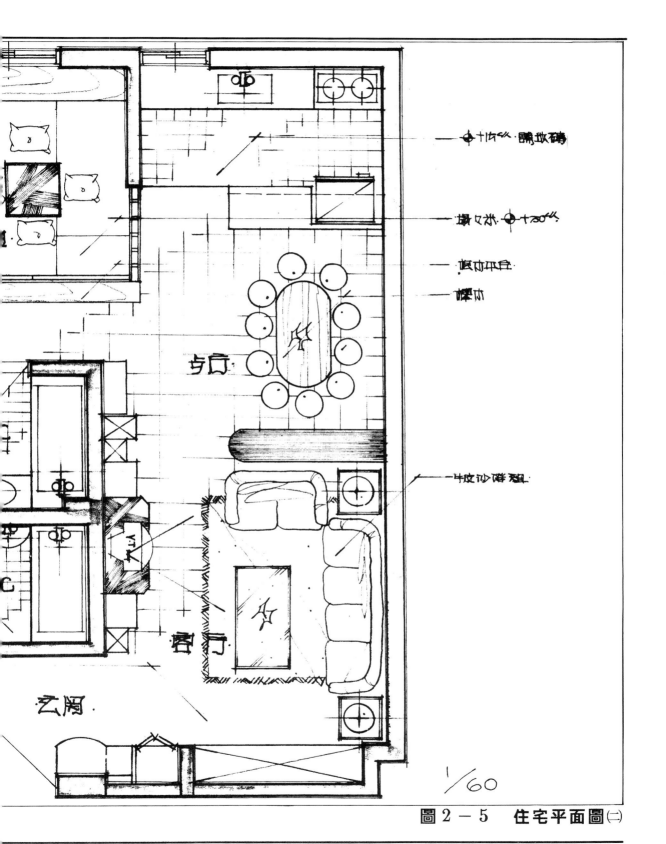

圖2－5　住宅平面圖㈠

室內設計製圖　31

第三章　立面圖法

立面圖所表現的是建築物內部垂直面的正投影圖，又由於一個建築物的內部空間，至少也有四個面（除非是三角形的房間），我們按照某一固定的方向，依次畫出各面，所以又稱為立面展開圖，通常我們習慣以順時鐘方向依序展開。（圖 3 － 1 ）

立面圖可以準確地反映出在視線上室內空間整體及部份間的比例，這種尺度關係不是透視圖所能取代表達的。所以設計

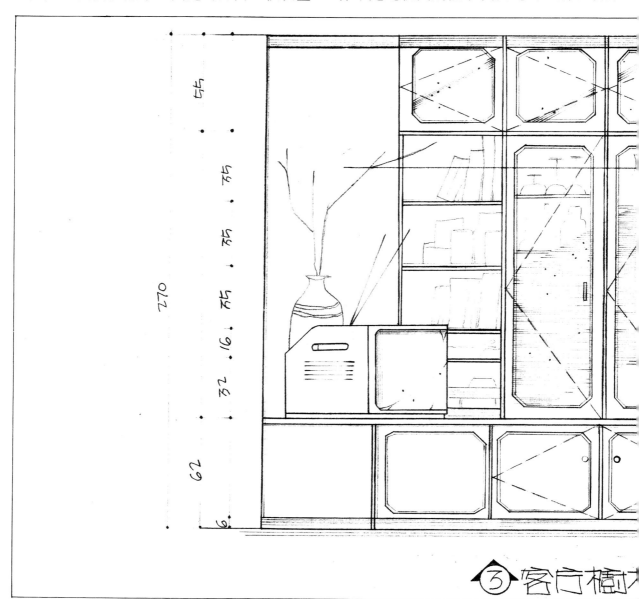

者主要通過繪製立面圖來推敲各家具、樹櫃的組合，外輪廓線、虛實關係、壁面的裝飾及線腳等。從推敲研究設計方案的角度來看，著眼於立面圖的表現原則，還是重要的，因為只有把立面圖表現得充分又準確，才能為透視圖的繪製打下堅實可靠

的基礎。

3－1　立面圖的繪製

立面表現圖的繪製，通常在經過草圖階段後，依照下列程序進行（圖3-1-2）

一、以輕淡的線條畫出天花板、地坪及左

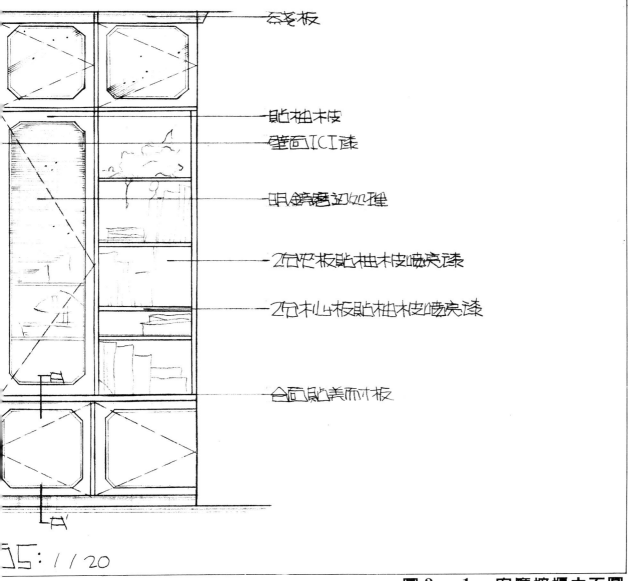

圖3－1　客廳櫥櫃立面圖

、右牆之輪廓。

二、以輕淡的線條由左至右,依次畫出室
內設施,如櫥櫃、桌椅、書架等。

三、以輕淡的線條畫出門窗等。

四、以輕淡的線條繪出家具質感及各裝飾
配件等。

五、確定無誤後,一般而言,依下列三等
級上重線,由濃而淡,由粗而細,線

⑥主臥房床頭

條的力度亦不可忽略。

㈠地板線、樓板線。

㈡天花板、左右牆、門窗及家具設施
　　之輪廓線。

㈢家具質感及各配件等。

　　如有裝飾用之盆栽，亦可視需要以重
線表現之。在立面圖的繪製上，有心得的
同學，可自己靈活運用，不必拘泥於此。
另善於上立面陰影的同學，可直接以(圖

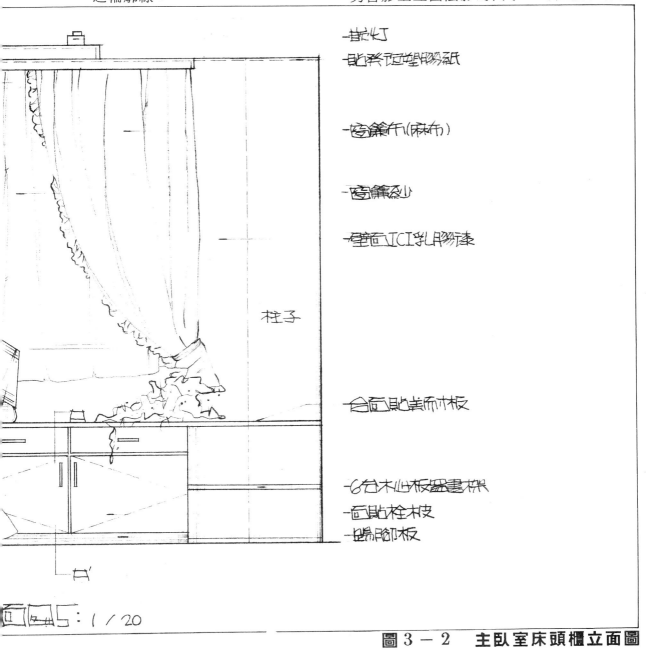

比例尺：1／20

圖 3 － 2 　主臥室床頭櫃立面圖

3-3)(圖3-4)工程筆或低彩度淺色調的麥克筆嚐試之，但不宜太多。

六、於適當位置，註記圖面的標題、比例等。

3-2 立面圖的檢驗

畫完立面圖後應審視一番，並對照下列各點，看看自己是否也有類似問題發生。

一～三請翻閱課本第二章平面圖法中的檢驗條件。

四、家具尺寸是否合理，會不會太高或太低；家具設施之間的關係是否協調、

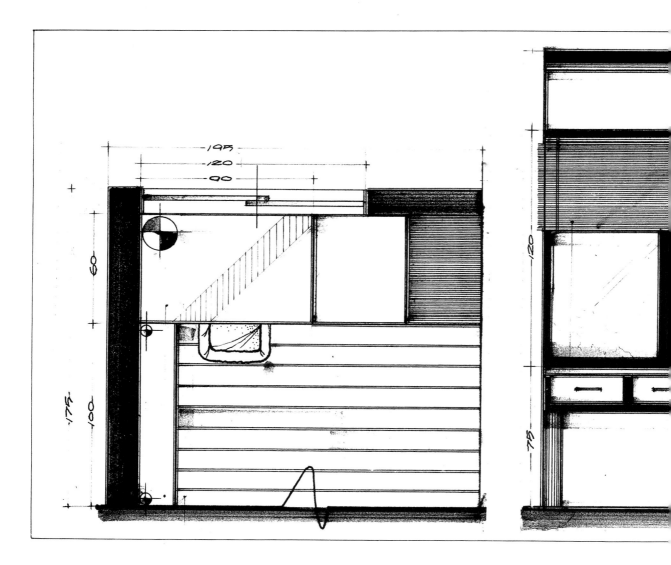

美觀。

五、建築體之輪廓線與室內裝修部份的線條，是否有明顯的分別，不致混淆。

六、家具的質感，如窗簾、沙發、壁飾等，是否畫得太瑣碎，花樣太多，使人眼花撩亂。

七、將圖置於2公尺遠處，是否依舊清晰可辨，還是模糊不清。

如果以上七點檢驗，你的圖都安然過關，那麼恭喜你，想必你會有不錯的製圖成績。

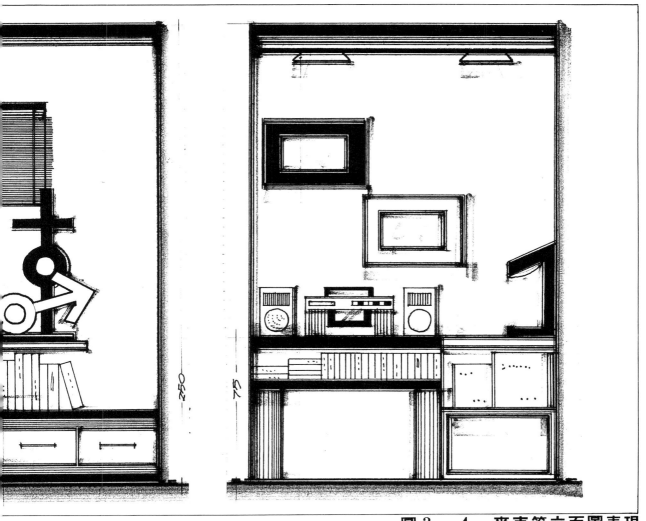

圖 3 — 4　麥克筆立面圖表現

第四章
一點室內平行透視應用
4－1　生活中的一點透視

　　環顧四周，你將發現，我們所處的世界恰巧就是一個透視的世界。以一點透視而言，一條等寬的大街，必然從腳下消失於無盡的底端；整齊的廊道在視線中，必定愈縮愈小，最後消失於一點。不論他們本來是多麼地相同一致，甚至於所有的廊柱在立面圖上的尺寸完全相同，透過眼睛，透過鏡頭，樣樣事物，都隨著遠近而有大小、寬窄的變化，這就是所謂的「透視」，僅僅交於一點，那麼就是所謂的「一點透視」。就室內一點透視而論，如果站在方形空間內的正後方，只要抬頭直視正前方，所見到的也必然是活生生的一點透視圖。

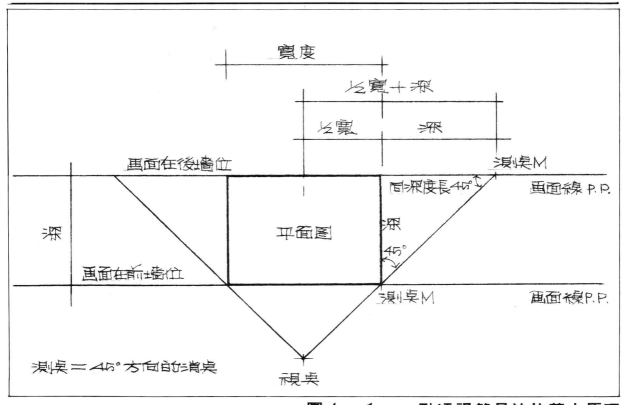

圖４－１　一點透視簡易法的基本原理

４－２　一點室內平行透視簡易法：

　　如（圖４－１）所示，視點、畫面線、景物三要素成平行狀況時。畫面線可以在平面圖的前牆位置，亦可在後牆位置，視點在視角９０度的中央位置。以下就一、畫面線在前牆位置。二、畫面線在後牆位置。分別說明之。

一、畫面線在前牆位置

　　以（圖４－２）為例，寬度為４Ｍ，深度為３Ｍ之平面，設其高度為２．５Ｍ

，依照簡易法繪出透視空間如下：

㈠按比例繪出前牆立面。（圖４－３）

㈡以前牆之地板線為基線；基線上方１５０公分高處，定為視平線，即視線高度；消點定在視平線的中心位置；測點定在視平線與前牆輪廓線之交點上。（圖４－４）

㈢將消點與前牆立面的４個角連接。並在基線上量取空間深度之尺寸，起點應與Ｍ在同一側，然後與Ｍ點連結，即可與地板之透視線交於一點，依此點之位置繪垂直、水平線條，即可得後牆立面。（原理為等

圖 4－2　前牆立面

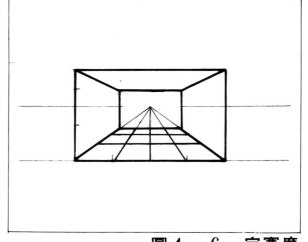

圖 4－5　定深度

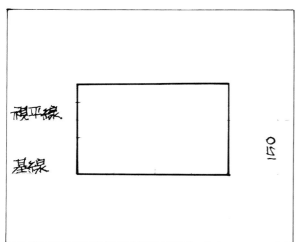

圖 4－3　視平線與基線

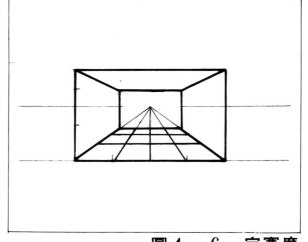

圖 4－6　定寬度

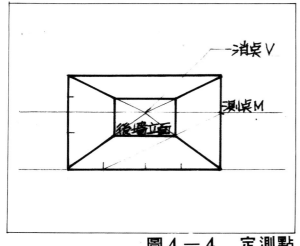

圖 4－4　定測點

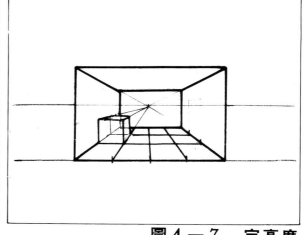

圖 4－7　定高度

腰三角形兩邊相等）

㈣空間內部之家具繪製，則可分深、寬、高三項分別說明之：

1.深：依照前面㈢所述，自基線上量取其深度尺寸，然後與M點連結，即可在地板線上找到其位置，家具如未靠牆，則需平移。（圖4－5）

2.寬：依其所在位置，由前牆之基線上找出，然後與消點連接，向後引用。（圖4－6）

3.高：在前牆之邊線上量取，然後與消點連接，向後引用，家具如未靠牆，則可以平移此高度至家具位置。(圖4－7)，則需平移。

㈤爲求簡化透視圖，各種變化進深及寬度單位均採相同單位尺寸，並繪爲方格型透視範圍。高度則由前方定出向後引用。繪圖者可自行靈活運用。

二、畫面線在後牆位置

一般而言，此法較爲實用，我們後面的實例練習，亦都依據此法，目的在使讀者精於此法而能運用自如。（圖4－7）

㈠按比例繪出後牆立面。（圖4－8）

㈡延長後牆之地板線爲基線；基線上方１５０公分高處，定一視平線；消點定在視平線的中央；自消點延長視平線量取（1/2寬＋深）處，定爲測點M。（圖4－9）

㈢將消點與後牆立面4個角連接。自牆角於基線上量取空間深度之尺寸，然後與M連接成一直線，即可與地板之透視線交於一點，依此點之位置繪垂直、水平線，即可求得任何空間深度之位置。（圖4－10）

㈣空間內部之家具繪製，可分深、寬、高三項分別說明之：

1.深：依照前面㈢所述，自牆角於基線上量取傢俱的深度尺寸，然後與M連接成一直線，即可與地板之透視線相交，找到此家具在透視中的位置。家具如未靠牆，則需平移。(圖4－11)

2.寬：依其所在位置，由後牆之基線上找出，然後由消點向前引用。(圖4－12)

3.高：在後牆面任何垂直線上量取，然後自消點向前引用。(圖4－13)

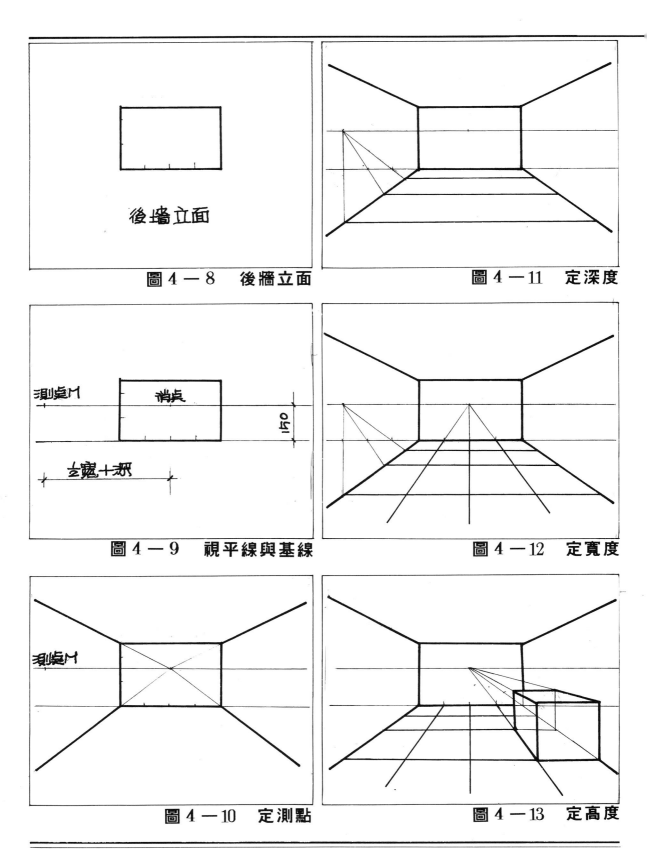

圖4-8　後牆立面

圖4-11　定深度

圖4-9　視平線與基線

圖4-12　定寬度

圖4-10　定測點

圖4-13　定高度

4－3 實例演練

一、試依照前述第二個方法，於一寬、高
、深爲４ｍ×２．５ｍ×３．５ｍ的
空間內。

（一）畫出０．５ｍ×０．５ｍ的方格狀
地板。

（二）任選５個不同位置的地板，將它畫
成０．５ｍ×０．５ｍ×０．５ｍ
的正立方塊。當然最好不要排成一
排，以免讓人誤會你偷懶。（紙張
規格：４Ｋ）（圖４－１４）可參照
前頁（圖４－８）～（圖４－１３）
繪製

詳解：

1.畫出後牆立面：按比例１：５０，畫出
４ｍ×２．５ｍ的牆，並延長地板線。

2.畫視平線：以地板線爲基線，在基線上
方１．５ｍ處，畫水平線爲視平線。

3.定消點：消點定在視平線的正中央，並
將消點與４個牆角以線連接、延伸，成
爲透視空間中的左、右牆，天花板及地
板等。

4.定測點：由消點起向右（左）量取１／
２（寬）＋深＝１／２（４）＋３．５
＝５．５ｍ，定爲測點ｍ。

5.繪製方格狀地板：

(1)在後牆立面的地板線上，按比例１：
５０，量取每０．５Ｍ寬的地板寬度
，並將消點與此７個點連接、延伸，
成爲縱向的長條狀地板。

(2)在與Ｍ點同方向的基線上，自牆角向
外量取每０．５ｍ深（長）的地板深
（長）度，並將Ｍ與這７個點相連接
、延伸，使其與透視中的地板線相交
，然後根據這７個相交的點繪水平線
，即可與前述的線條交爲透視中的方
格地板。

6.繪製立方體：任選一方格地格，在同一
排地板的後牆立面上，量取０．５ｍ的
高度，然後由消點連接此一高度位置，
向前引用。找到透視後的高度時，運正
方體的透視觀念，以水平、垂直及透視
線連結爲一立方體。以下依此類推。

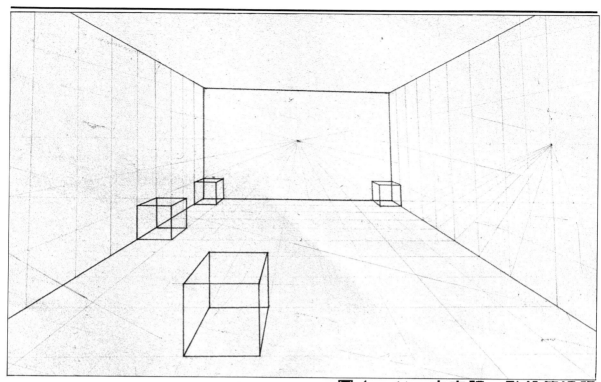

圖 4 — 14　立方體一點鉛筆透視

附註：全部畫完 5 個立方體後才上重線，加重牆線、地板及塊體，並保留原有的其他輔助線條，一方面可強調透視空間的效果，另一方面保留下的輔助線可使教師知道你的方法是否正確。

二、如（圖 4 — 15）　爲一 4 m × 4.1 m的臥室平面圖，試以 4.1 m寬之牆面爲後牆立面，繪製室內一點平行透視圖。比例 1 : 40，平面尺寸依圖上標示，高度尺寸則可參考所列尺

寸或依經驗調整。（圖 4 — 16）

詳解：

1. 畫出後牆立面：按比例 1 : 40，畫出 4.1 m × 2.8 m的牆，並延長地板線。

2. 畫視平線。

3. 定消點。

4. 定測點：由消點向右（左）量取 1／2

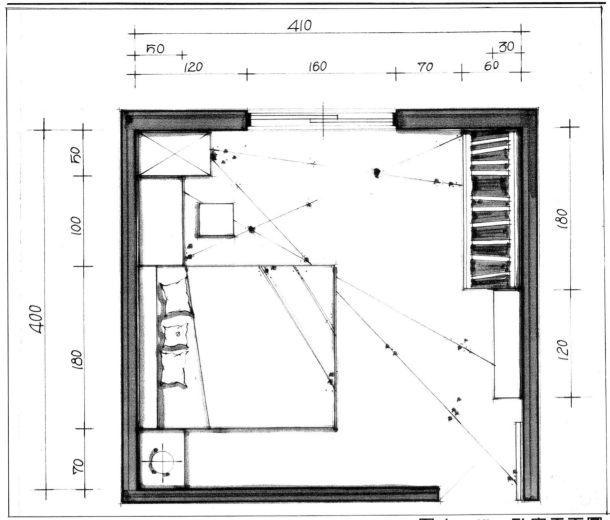

圖 4－15　臥室平面圖

（4.1）＋4＝6.05m，定為測

點。

5.繪製家具的投影平面：將家具平面視為

各種不同尺寸的方塊，依照前一實例，

在後牆立面的地板線上，量取傢俱的寬

度。以衣櫥為例，即60cm。並在M

點同方向的基線上，自牆角向外量取1

80cm，將M與此點連按、延伸，

使其與透視中的地板線相交於一點，然

後根據此點畫水平線與60cm寬之透

視線相交，即為衣櫥的投影平面。其餘

傢俱之投影平面則依此類推。

6.加上高度：與傢俱在同一直線的後牆立

面上，自地板量取所需高度，如床高3

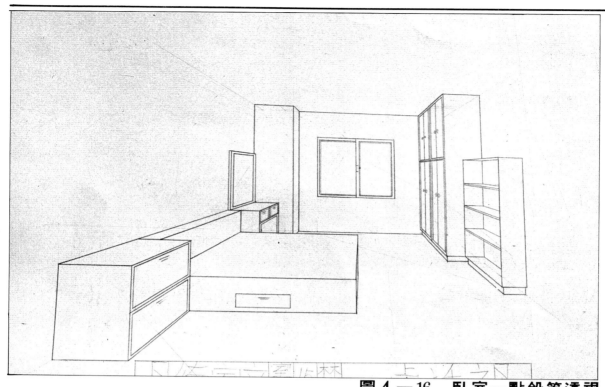

圖 4 — 16　臥室一點鉛筆透視

5ｃｍ，然後由消點連接此一高度位置，向前引用。找到透視後的高度時，運用長方體的透視觀念，以水平、垂直及透視線，連結為一長方體，再畫成床鋪。其他家俱的高度繪製則依此類推。

附註：此實例之重點，乃在訓練初學者能靈活運用此簡易透視法，將家具化繁為簡，以各種不同的方塊體畫出，再稍加修飾。因此只要能正確地掌握家具透視後的變化，即使一時之間畫得不生動，都可以繼續在後面的三個實例中再

接再勵。

三、如（圖 4 —17）　為一４ｍ×４ｍ之客廳平面圖，試以落地窗面為後牆立面，繪製室內一點平行透視圖。比例為１：３０，平面尺寸依圖上標示，高度尺寸則可參考所列尺寸或依經驗調整。（圖 4 —18）

解：

1.畫出後牆立面：按比例１：３０，畫出４ｍ×２．８ｍ的牆，並延長地板線。

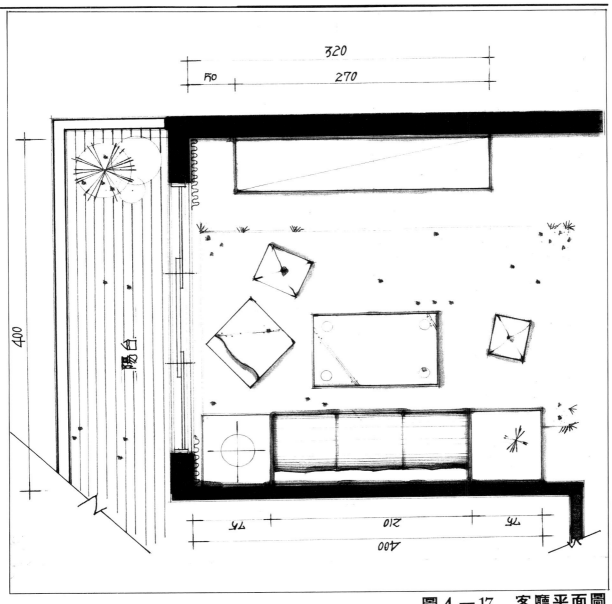

320

50 270

400

陽台

75 210 75

400

圖 4 — 17 　客廳平面圖

2.畫視平線。

3.定消點。

4.定測點：由消點向右（左）量取 $1/2$

　　（4）＋4＝6 m，定為測點。

5.繪製家具的投影平面。（參照前例）

6.加上高度。

7.加上適度的裝飾設施，如地毯，桌上的

　　書報、花、櫃子上的電視、什物及牆上

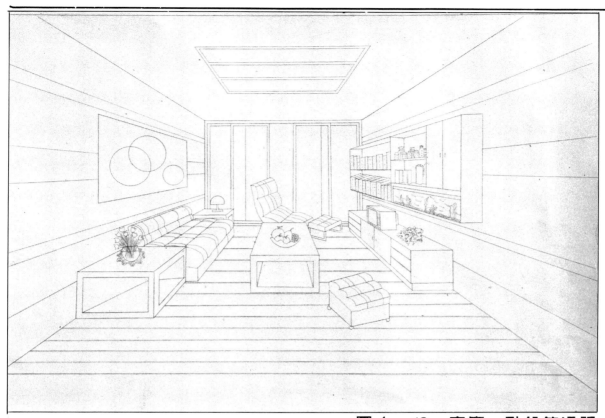

圖 4 － 18 客廳一點鉛筆透視

的畫等，並將後牆立面畫為落地窗、窗
簾等。由近而遠，仔細畫出，以表現出
客廳的氣氛。

附註：此實例之重點，不僅在訓練同學
　　　能正確地掌握室內空間透視後的
　　　變化，更重要地是嘗試表達客廳
　　　的生動氣氛，故需練習繪製許多
　　　裝飾設施。

四、如（圖 4 － 17）為一 5 ． 1 m × 5
　． 6 m 之客廳平面圖，試 5 ． 1 m 寬

之牆為後牆立面，繪製室內一點平行
透視圖。比例為 1 ： 4 0，平面尺寸
依圖上標示，家具高度則可參考所列
尺寸或依經驗調整。（圖 4 － 1 8）

解：

1.畫出後牆立面：按比例 1 ： 4 0，畫出
　5 ． 1 m × 2 ． 8 m 的牆，並延長地板
　線。

2.畫視平線。

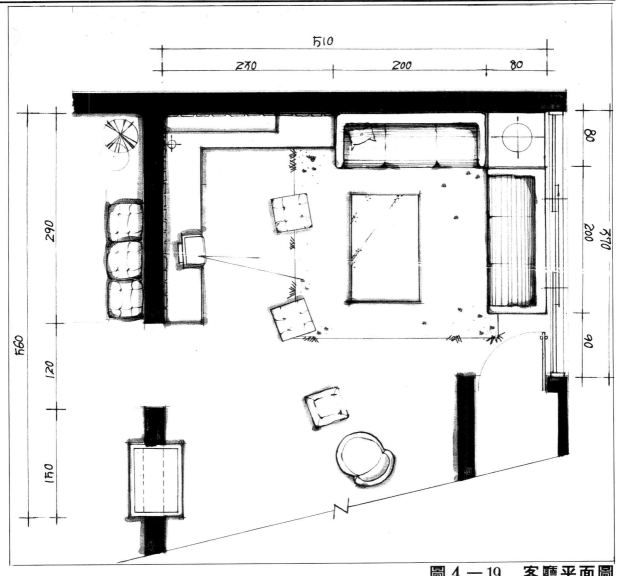

圖 4 — 19　客廳平面圖

3.定消點。

4.定測點：由消點向右（左）量取 1 ／ 2

（5.1）＋1 ／ 2（5.6＋3.7

）＝7.2 m，定爲測點，或依驗調

整。

5.繪製家具的投影平面。繪完投影平面時

，可視需要修正家俱大小及位置。

6.加上高度。

7.適度的裝飾、設施，如壁爐、窗簾、掛

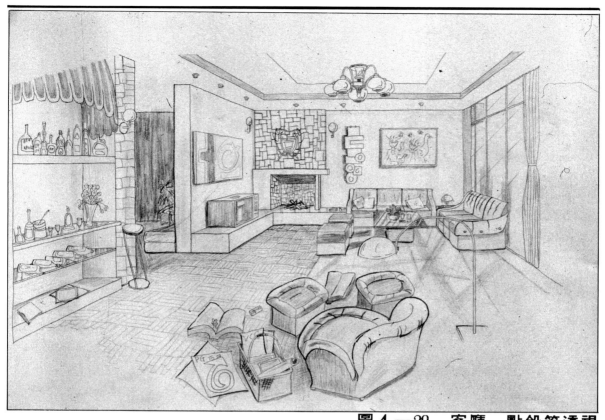

<div align="center">圖４－２０　　客廳一點鉛筆透視</div>

畫、酒櫃及沙發等。由近而遠，仔細描繪。除了適度的陰影外，線條應清晰整齊，並避免繪畫中的寫意表現。

附註：此實例的重點，不僅在訓練同學能正確地掌握室內空間透視後的變化，更重要的是，否再侷限於基本法則，而能自行調整，依實際需要增減、變化，並較深入地表現出室內氣氛及光影。

五、如（圖４－２１）　為一８．２ｍ×４．６ｍ的豪華客廳平面圖，試以８．２ｍ寬之牆為後牆立面，繪製室內一點平行透視圖。比例為１：４０，平面尺寸依圖上標示，家具高度則可參考所列尺寸自行調整。（圖４－２０）（圖４－２２）（圖４－２３）（圖４－２４）

解：

1.畫出後牆立面：按比１：４０，畫出８．２ｍ×３ｍ的牆，並延長地板線。室

2.畫視平線。

3.定消點。

4.定測點：由消點向左（右）量取$1/2$
$(8.2)+4.6=8.7$ m，定為
測點，或依經驗調整使用。

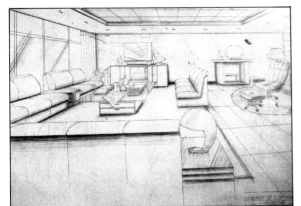
圖4－22 豪華客廳一點鉛筆透視㈠

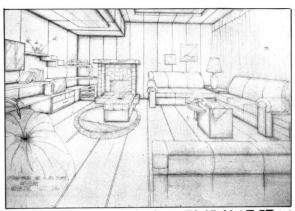
圖4－23 豪華客廳一點鉛筆透視㈡

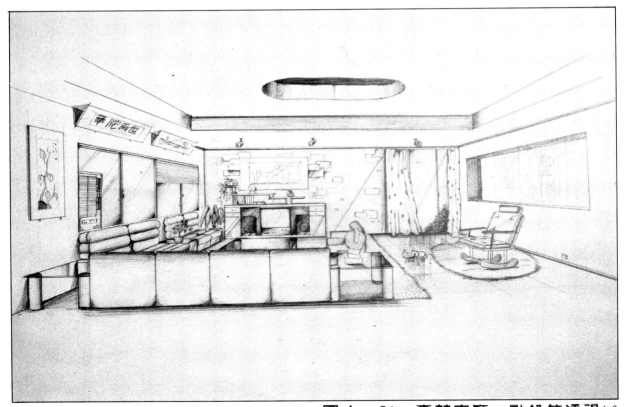
圖4－24 豪華客廳一點鉛筆透視㈢

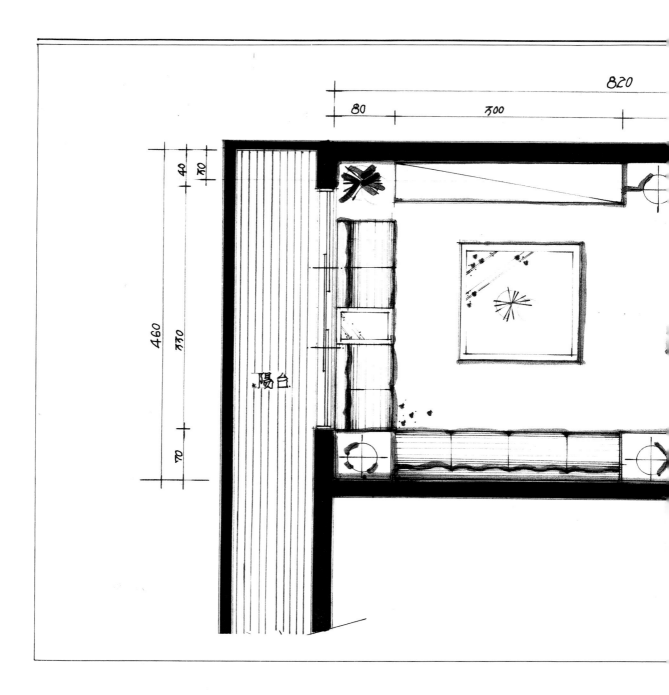

820

80 300

40 50

460 330

70

陽台

5.繪製家具的投影平面。一面畫即可一面
　修正家具投影的大小及相互關係，但最
　好不要修正過度，以免看起來不自然。

6.加上高度。

7.適度裝飾，重質不重量，以免流於花俏
　，並考慮客廳的風格，採用類似風格的
　裝飾擺設，以免不倫不類。線條應清晰
　自然。

240

圖 4 — 21　豪華客廳平面圖

面空間轉換為一點透視。

附註：此實例的重點，在訓練同學對

　　　透視圖面呈現效果的掌握能力

　　　，不僅不再侷限於基本法則，

　　　最好能逐漸發展出自己的一套

　　　方法，使能迅速、有效地將平

至於彩色透視表現，則留待表現技法

書中，再深入探討，同學如有興趣，可先

自行看書研究。

第五章
兩點室內平行透視應用

5-1 生活中的兩點透視

在日常生活中的兩點透視比一點透視還要常見。因為，我們通常都不是正好站在街道的正中央，並直視底端；也極少踏入一個門正好開在正中央的空間。只要在角度上略為更動，馬上就可以同時看到物體的正面與側面，以街道上常見的高樓大廈而言，遠遠望去，正、側兩面各自有一個消點；室內空間亦不例外，不同的是，左牆的消點通常在右邊，而右牆的消點則

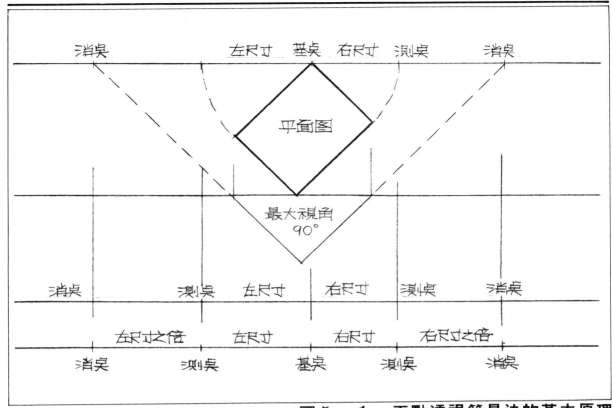

圖5-1　兩點透視簡易法的基本原理

通常在左邊。因此以下我們將現實生活中所見兩點透視的複雜狀況，予以單純化，即所謂的兩點透視簡易法。當然，等你抓住了訣竅，想要多複雜都可以。

5-2　兩點室內平行透視簡易法：

如圖所示（圖5-1），視角在60度到90度之間，畫面上牆的長度與透視後的牆長相差不大。故假定在此狀況下定簡易法，以角落為基點，自基點向右量右牆的長度為右邊的測點，加倍，則為右消點；

自基點向左量左牆的長度為左邊的測點，加倍，則為左消點。

以立體空間作圖如下：（圖5-2）

　1.繪一水平線為基線。（圖5-3）

　2.於基線上繪立牆角高度。於牆高150公分高處繪視平線。由牆角在視平線上向右量右牆的長度為右邊的測點，加倍，則為右消點；向左量左牆的長度為左邊的測點，加倍，則為左消點。

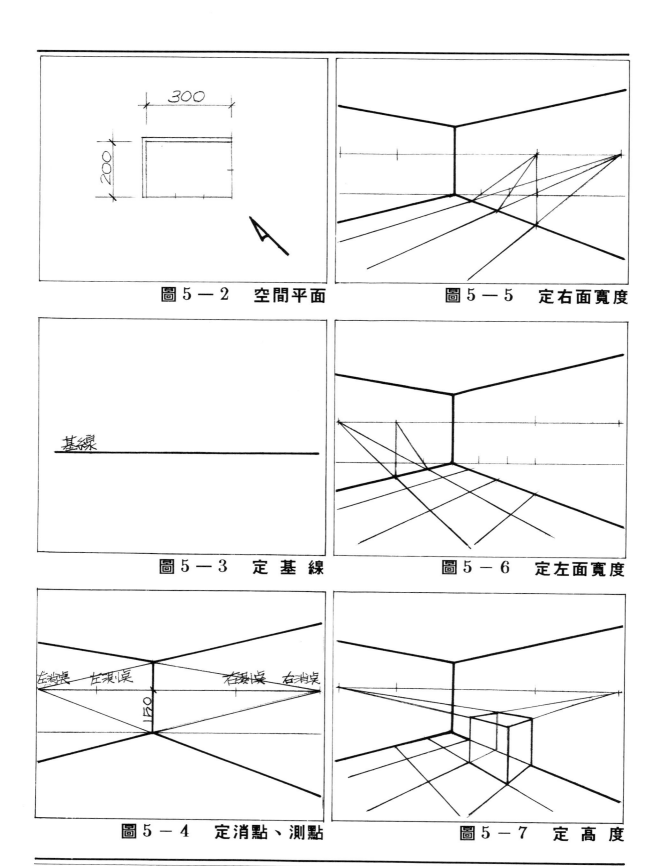

圖 5－2　空間平面

圖 5－3　定　基　線

基線

圖 5－4　定消點、測點

左消點　　左測點　　　右測點　　右消點

150

圖 5－5　定右面寬度

圖 5－6　定左面寬度

圖 5－7　定　高　度

300

200

3.將左、右消點與牆角線之上、下兩
　端連接，則可得立體的角落空間。
　（圖5－4）

4.空間內部之家具繪製，則可依照其與
　左、右牆間的距離，在基線上分別度
　量其尺寸，然後經由測點連接至透視
　中的地板邊線，最後才用消點來繪製
　。家具的高度則是在牆角線上量度後
　，以消點引出使用之。（圖5－5）
　（圖5－6）

5.為求簡化透視圖中各種變化，所有寬
　、高均採相同單位尺寸，並繪為方格
　型透視範圍。高度則在牆角線上定出
　向前引用。繪圖者可自行靈活運用。
　（圖5－7）

5－3　實例演練

一、試依照前述之法，於一左牆、右牆、
　高度，分別為4m、3m、2.5m
　的空間內，

　　㈠畫出0.5m×0.5m的方格狀
　　　地板。

　　㈡任選5個不同位置的地板，將它畫

成0.5m×0.5m×0.5m
的正立方塊。當然最好不要排在一
起，以免讓人誤解你不勤勞。（4
K紙張）（圖5－8）　（圖5－9）
可參照前面（圖5－2）～（圖
5－7）繪製

詳解：

1.繪一水平線基線，中央部份定一基點。

2.自基點垂直繪牆角線高度2.5m。

3.畫視平線：於牆高1.5m處畫水平線
　，平行於基線。

4.定消點、測點：由牆角線起在視平線上
　向右量取右牆的長度3m為右測點，再
　加3m則為右消點；向左量取左牆的長
　度4m為左消點，再加4m則為左消點
　。

5.將左、右消點與2.5m高的牆角線上
　、下端連接，即可得立體的角落空間。

6.繪製方格狀地板：自基點起，在基線上
　向左量取0.5m寬8格；向右量取0
　.5m寬6格。然後依照左、右，分別
　以左、右測點連接基線上每一點，至透

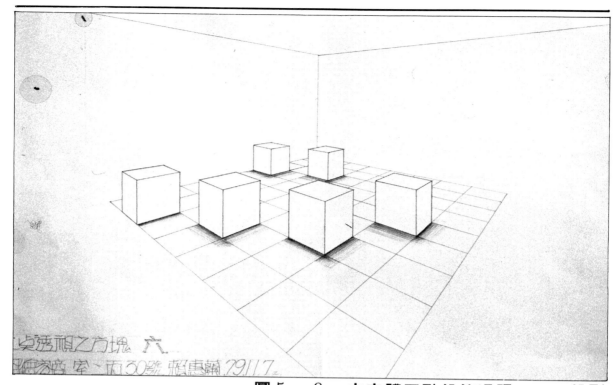

圖 5 - 8 　 立方體兩點鉛筆透視———般型

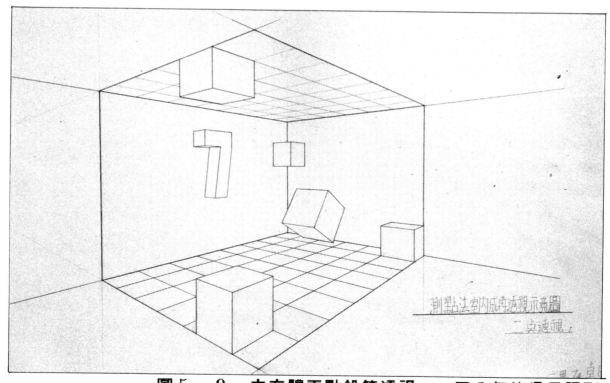

圖 5 - 9 　 立方體兩點鉛筆透視——三八但值得佩服型

視中的地板線上，然後以消點來繪製，即可成為方格狀地板。

7.繪製立方體：任選一方格地板，加上高度，即可成立方體。高度自基點向上量取０．５m，然將０．５m高處與消點連接至預定要畫為立方體之方格位置，如此方格並未靠牆，則需再以另一消點再連接一次，才算轉換至方格之位置（如圖）。有了高度，即可利用左、右消點及垂直線完成立方體。以下依此類推。

附註：5個立方體完全畫完後，才可加重線條，強調牆線、立方體及地板，並保留其他的輔助線，一方面表現透視空間的效果，另一方面保留下的輔助線可使教師知道你的方法是否正確。

二、如（圖5—10），為一４M×３M的臥室平面圖，試以右牆４M，左牆３M，繪製室內二點平行透視圖。比例１：３０，平面尺寸依圖上標示，家具高度可參照所列尺寸或依經驗調整。（圖5—11）

詳解：

1.～3.同前例。

4.定消點、測點：由牆角線起在視平線上，向右量取４m為右測點，續量４m為右消點；向左量取３m為左測點，續量３m為左消點。

5.將左、右消點與２．５m高的牆角線的上、下端連接，即可得立體的角落空間。

6.繪製家俱的投影平面：將家具視為各種不同尺寸的方塊，依照前一實例，自基點起，在基線上依次量出家具的長、寬及間距等，向左量６０cm，續量１６０cm（等於２００cm）；向右依次量取衣櫥６０cm、間距４０cm、床頭櫃５０cm、床１００cm、床頭櫃５０cm、書桌１００cm。以測點與這些尺寸點連接，並引至透視中的地板

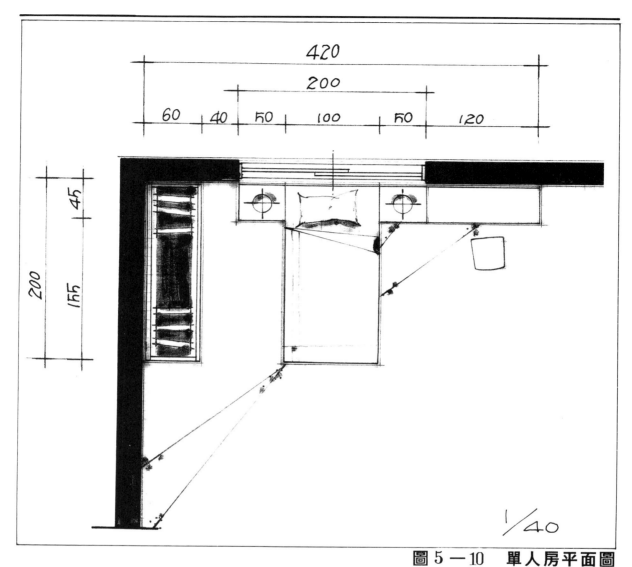

圖 5 ─ 10　單人房平面圖

線上，然後以消點來繪製，即可得到家
具在透視圖中的投影平面。

7.加上高度：(1)衣櫥可直接畫到天花板
　○(2)床與床頭櫃，可由基點向上量取
　４５ｃｍ然後由左消點與其連接，引到
　右牆上床與床頭櫃之位置，以垂直線引

用之。(3)書桌與椅子則依此類推。

附註：此實例之重點，仍在訓練初學者
　　　能熟習運用此二點簡易透視法，
　　　將家具設施化繁為簡，畫成各種
　　　不同的方塊體，再稍加修飾。因
　　　此只要能正確地掌握家具透視後

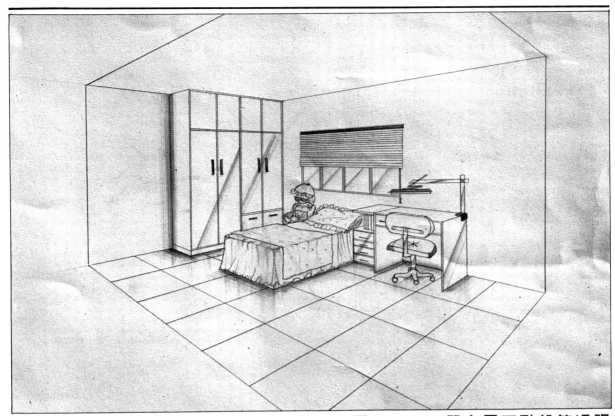

圖 5 — 11　單人房兩點鉛筆透視

的變化，即使一時之間畫得不生
動，都可以在後面的實例中繼續
加強。

三、如 (圖 5 — 12)，爲一 3 . 5 m × 5
. 4 m的臥室平面圖，試以右牆爲 3
. 5 m，左牆爲 5 . 4 m，繪製室內
二點平行透視圖。比例 1：3 0，平
面尺寸依圖上標示，家具高度可參照
所列尺寸或依經驗調整。(圖 5 — 1
3)

解：

1.～3.同前例。

4.定消點、測點：由牆角線起，在視
平線上，向右量取 3 . 5 m爲右測
點，續量 3 . 5 m爲右消點；向左
量 5 . 4 m爲左測點，續量 5 . 4
m爲左消點。

5.將左、右消點與 2 . 8 m高的牆角
線之上、下端連接，即可得立體的

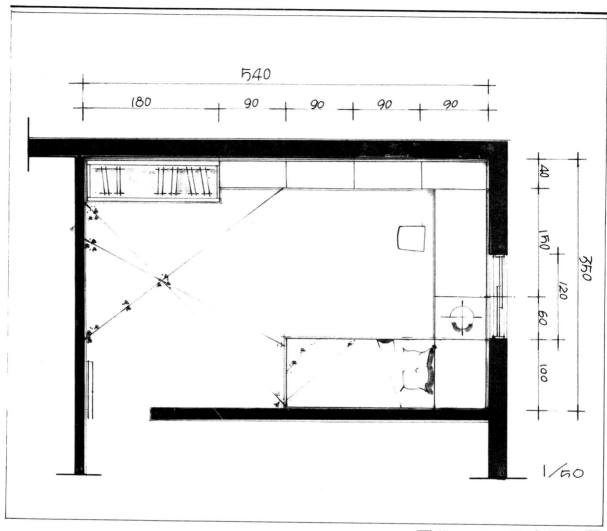

圖 5 ─ 12　臥室平面圖

角落空間。

具在透視圖中的投影平面。

6.繪製家具的投影平面：依前例，自
　基點起，將家具長、寬尺寸分別左
　、右，在基線上依次量出，然後以
　測點引用，以消點繪製，即可得家

7.加上高度：不論家具在室內的任何
　位置，高度都在牆角線上量取，然
　後由消點引出使用之。

8.加上適度的裝飾設施，如書架上的書
　籍、桌上的文具及床上的被褥等，仔

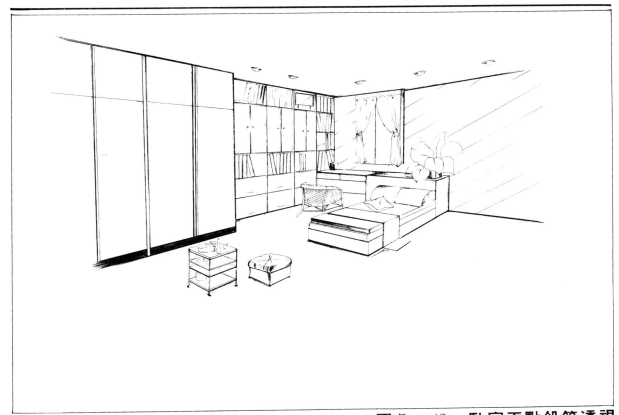

圖５－13　臥室兩點鉛筆透視

細描繪，以表現出書房的氣氛。

1.～3.同前例。

四、如（圖５－14）　，為一４．９ｍ×
　　３．５ｍ的客廳平面圖，試以左牆為
　　４．９ｍ，右牆為３．５ｍ，繪製室
　　內二點平行透視圖，比例：１：３０
　　，平面尺寸依圖上標示，家具高度可
　　參照所列尺寸或依經驗調整。（圖５
　　－15）

4.定消點、測點：由牆角線起，在視平
　線上，向左量４．９ｍ為左測點，續
　量４．９ｍ為左消點；向右量３．５
　ｍ為右測點，續量３．５ｍ為右消點
　。

5.將左、右消點與２．８ｍ高的牆角線
　之上、下端連接，即可得立體的角落
　空間。

解：

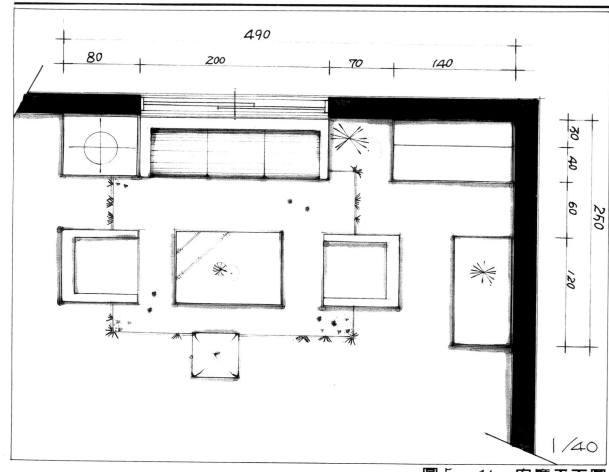

490

80 200 70 140

30
40
60
120
250

1/40

圖 5—14　客廳平面圖

6.繪製家具的投影平面：依前例繪製，
繪完投影平面時，可視需要修正家
具大小及位置。

7.加上高度。

8.適度的裝飾、設施，如百葉窗、盆
景、沙發、酒櫃、地毯等。由近而
遠，仔細描繪。除了適度的陰影外
，線條應清晰整齊，並避免畫中的

寫意表現。

附註：此實例的重點，不僅在訓練同
學能夠正確地掌握室內空間透
視後的變化，更重要的是，不
再侷限於基本法則，而能依實
際需要，自行變化、增減，並
深入地表現室內氣氛及光線變
化。

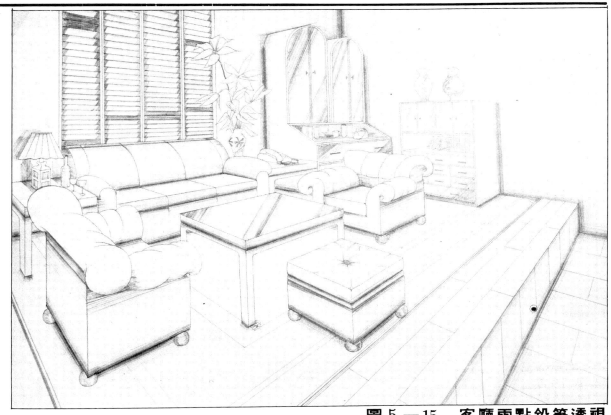

圖 5 — 15　客廳兩點鉛筆透視

五、如（圖 5 — 16）　，為一 3 ．8 m ×

　　 5 ．7 m 的主臥室平面圖，試以左牆

　　為 3 ．8 m，左牆為 5 ．7 m，繪製

　　室內二點平行透視圖，比例：1：3

　　 0，平面尺寸依圖上標示，家具高度

　　可參照所列尺寸或依經驗調整。（圖

　　 5 — 17）

解：

　　 1.～3.同前例。

4.定消點、測點：由牆角線起，在視平

　　線上，向左量 3 ．8 m 為左測點，續

　　量 3 ．8 m 為左消點；向右量 5 ．7

　　 m 為右測點，續量 5 ．7 m 為右消點

　　。

5.將左、右消點與 2 ．8 m 高的牆角線

　　之上、下端連接，即可得立體的角落

　　空間。天花板高不一定非畫 2 ．8 m

　　不可，同學可應需要調整。

6.繪製家具的投影平面：一面畫可一面

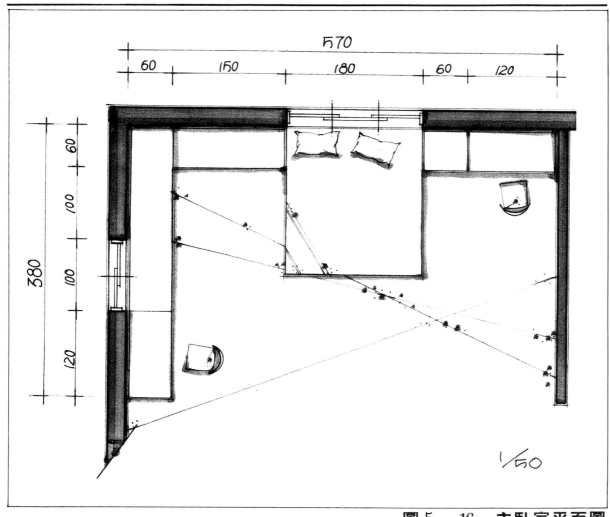

圖 5－16　主臥室平面圖

修正家具投影的大小及相互關係，以自然美觀為原則。

7.加上高度。

8.適度裝飾，結合高度的決定，並考慮主臥室的風格，採用協調的裝飾擺設，以免不倫不類。線條應強調光影與造型的變化。

附註：此實例的重點，在訓練同學對室內兩點透視圖面呈現效果的掌握能力，不僅不再侷限於基本法則，最好能逐漸發展出自己的一套畫透視習慣，以便能迅速、有效地將平面空間轉換為

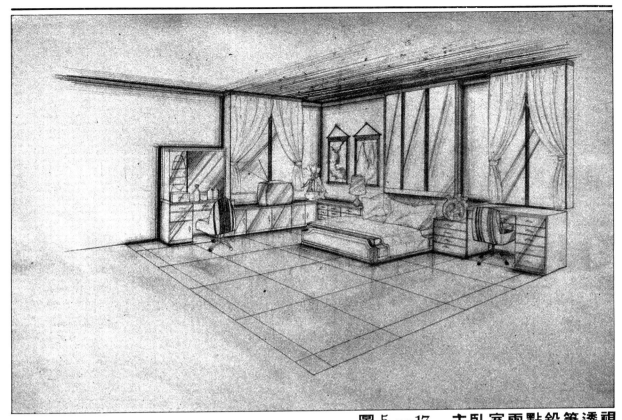

圖 5 — 17　主臥室兩點鉛筆透視

兩點透視。

　　在熟練一點及兩點室內平行透視後，讀者可自行變化運用。例如：在一點透視圖中，可嘗試改變消點的位置，使其偏左、右或偏上、下，以求達到最佳的效果。在兩點透視圖中，亦可改變兩個消點的位置，以增加畫面的趣味性。除此之外，也有結合一點透視與兩點透視的多點室內透視（圖 5 — 18）但方法仍不脫一點與兩點透視的基本法則，而用到的機會亦不多。

圖 5 — 18　多點室內透視圖

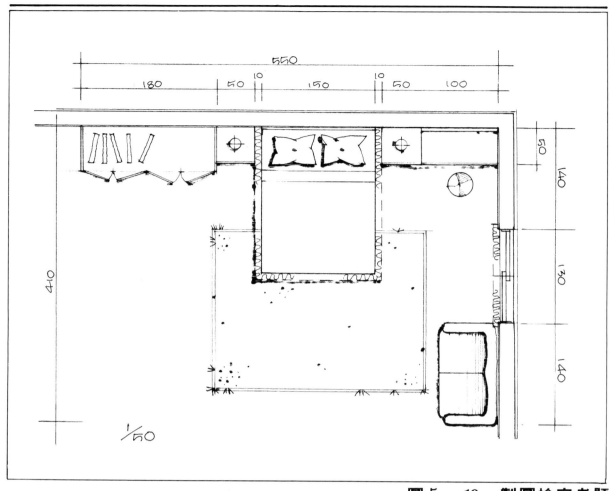

圖 5 —19　製圖檢定考題

私立明德家商室佈科二年級79學年度第二學期製圖檢定

　　請依照上列平面圖繪製兩點透視圖，比例 1：50，不合意者，可略調整，天花板高為 2 8 0 公分，需有燈具，所有傢俱高度自行訂定，家具造型則可視氣氛，略微調整。並注意：

　　　1.圖面清潔整齊

　　　2.線條清晰

　　　3.裝飾及明暗表現（配合室內風格的展現，如是否掛畫，畫的內容是否與傢俱協調、盆栽如何，可增減之）（圖 5 —19）（圖 5 —20）（圖 5 —21）（圖 5 —22）

敬祝　圖如其人—美極了，帥呆了。

圖 5 —20　製圖檢定優秀作品
　　　　　　—賴惠蘭同學

圖 5 —21　製圖檢定優秀作品
　　　　　　—張家文同學

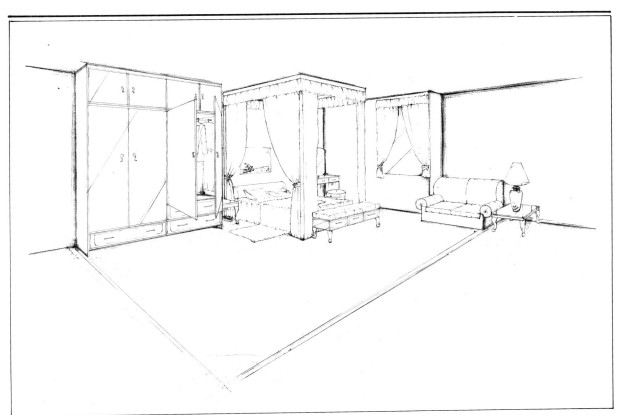

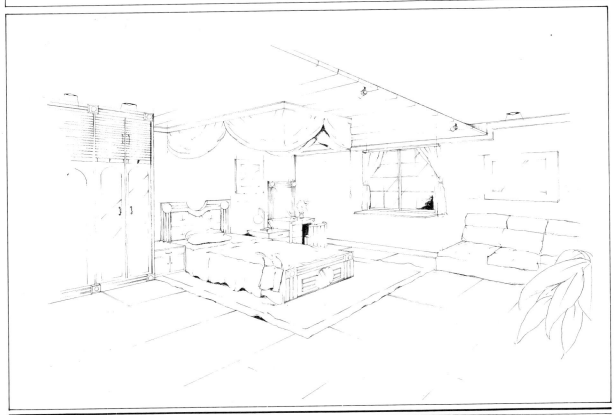

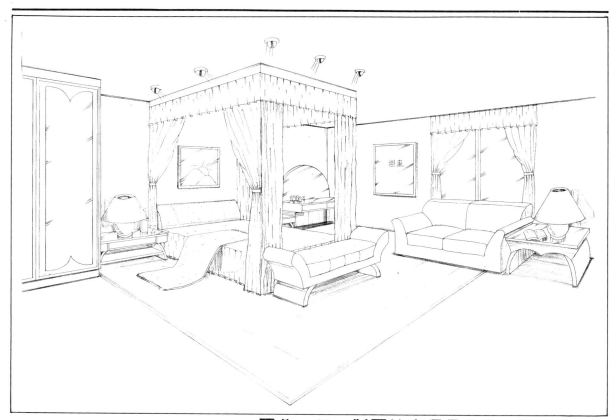

圖5－22　製圖檢定優秀作品－陳冠清同學

設計之中的創作，事實是將舊素材做新組合的一種技巧

第六章
一點室內鳥瞰透視應用

——利用平行４５°法

鳥瞰圖雖較繁複，卻可將室內空間與家具設施物間的關係，表達得淋漓盡致。

6－1　鳥瞰圖的繪製

以下即爲室內一點鳥瞰透視圖之簡易法，主要是利用平行４５°的方法（圖6－1）。如以牆高爲２．１m之平面，爲平面圖的實際尺寸面。

一、定消點，通常定於平面圖的中心位置。（圖6－2）

二、通過消點，畫水平線，在平線上設定測點Ｍ，Ｍ至消點Ｖ的距離約介於平面圖的1/2（長邊）長度與短邊長之間，可斟酌情況選用。（圖6－3）

三、以平面圖左下方之牆角爲基點ａ，定ａｂ爲牆高（２．１m），並得Ｍ與ｂ，ａ與Ｖ分別連接，即可得一交點ｂ´，由ｂ´即可繪出透視後的地板

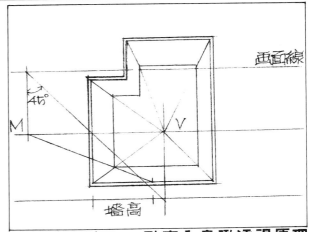

圖6－1　一點室內鳥瞰透視原理

圖6－2　定　消　點

圖6－3　定　測　點

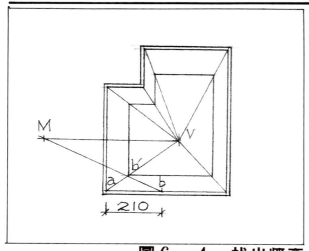

圖 6－4　找出牆高

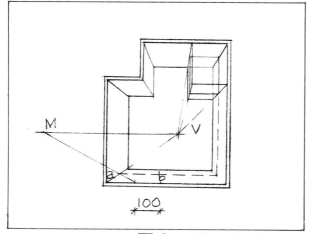

圖 6－5　家具繪製

線。（圖 6－4）

四、空間內部之家具繪製，則可依照其長
　、寬之實際尺寸，在牆高為２．１ｍ
　之平面上，找到其正確位置與尺寸，
　然後利用消點畫出其投影與地板上之
　形狀大小，如此傢具為方型，則此時
　則形成一立方體。高度可由此高２．
　１ｍ之立方體上，自行計算分配後繪

出；或由ａｂ上量度，經轉換後可得
，如（圖 6－5）。

6－2　實例練習

一、如（圖 6－6）為一小套房平面圖，
　試以比例：１：３０，繪製室內一點
　鳥瞰透視圖，所有尺寸均依平面標示
　，或以１：５０的比例尺量取，家具
　高度可參照所例尺寸或依經驗調整。
　（圖 6－7）

詳解：

1. 以１：３０的比例輕輕畫出平面圖，
　包括簡化後的家具。

2. 定消點，定於平面圖上靠中央位置的
　空處，餐廳靠客廳的位置，Ｖ。

3. 定測點：通過Ｖ畫水平線，自Ｖ在水
　平線上量取１／２（５．６　　５ｍ）
　與５．２ｍ之間的距離，此圖在筆者
　的測試下，選取４．３ｍ處，為測點
　ｍ。（Ｖ與ｍ之距離愈小，則透視後
　所得的隔間牆愈深，地板面積小，
　透視效果愈誇張，故不宜太近亦不宜

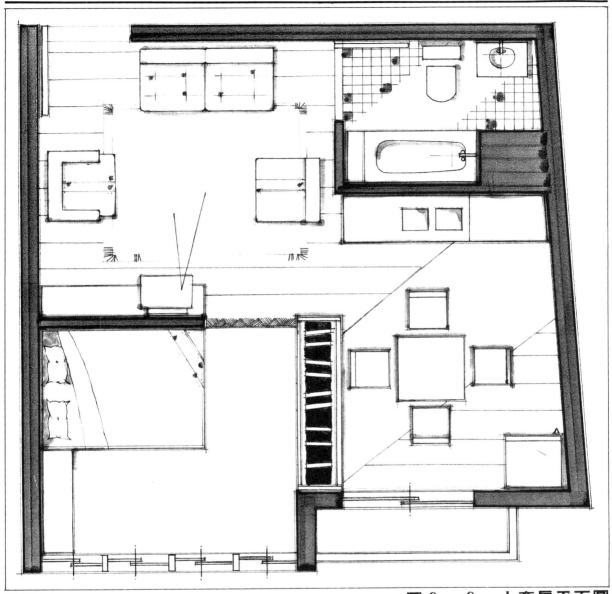

太遠。

4. 以平面圖左下方的牆角為基點 a，自 a 向右量 2．1 m為 b，畫 mb、V a，兩線相交於 b′，自 b′ 畫與 a 牆角之外牆的平行線條，即形成透視

後的地板。此法可連續使用於不同的牆角，至完全繪出所有牆面之透視為止。

5. 家具繪製：平面圖上現有的家具，為牆高 2．1 m處之投影大小，因此需

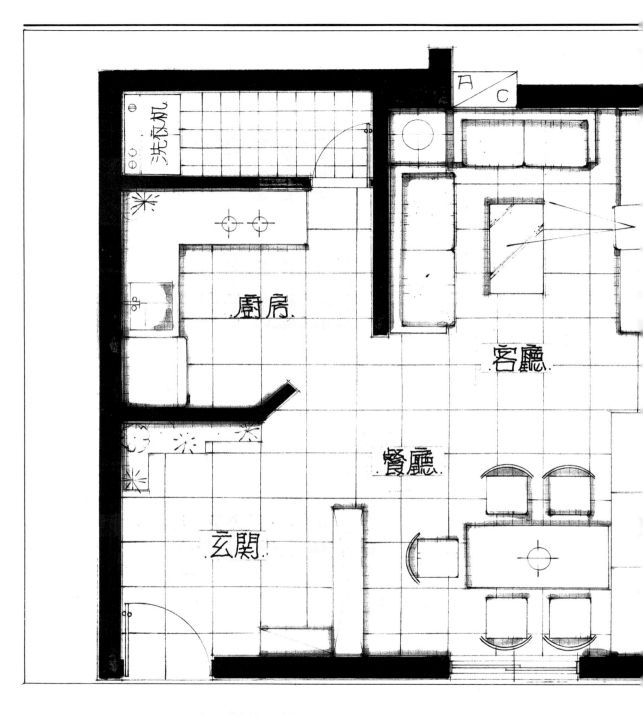

利用消點畫出家具在地板的投影大

小，如家具為方形，則此時形成一

消點的立方體，家具高度可由此2

. 1 m高的立方體上自行分配；或

由 a b 上量度，經轉換後得之。然

後畫出確實的家具造型。

6.加上適度的裝飾設施，如被褥、廚

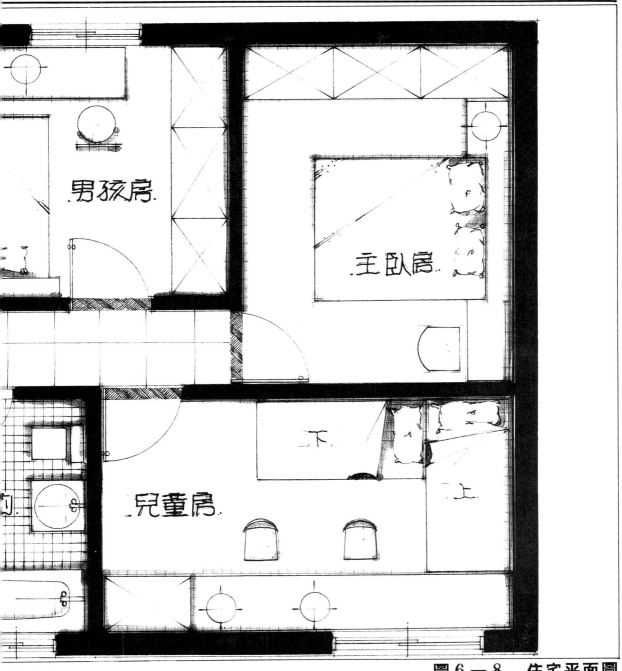

男孩房

主臥房

下

上

兒童房

圖6-8 住宅平面圖

具、地毯、衛浴等。線條應強調出
地面深度與光線的變化。

附註：此實例的重點，在訓練同學能

熟習室內一點鳥瞰透視的運用
，將家具設施以簡馭繁地畫出
，再加以潤飾。並由於前兩章
平行透視的練習，同學們應能

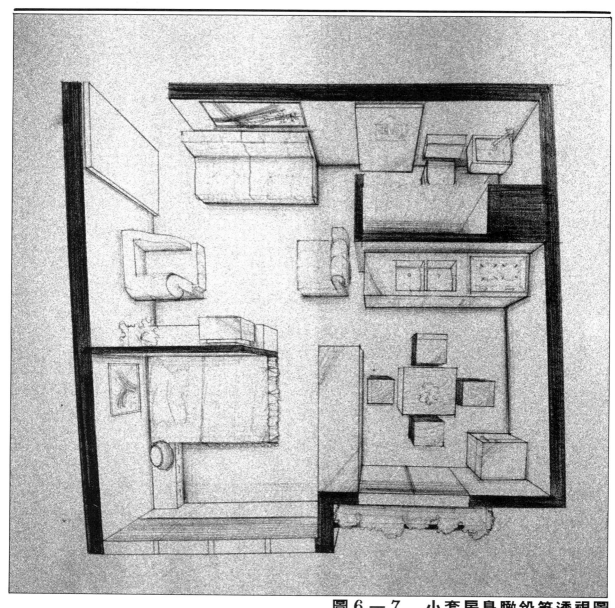

圖 6 － 7　小套房鳥瞰鉛筆透視圖

在首次的鳥瞰透視練習中，做
深入的描繪。

二、如（圖 6 － 8）為一住宅之部份平面
　　圖，包括玄關、餐廳、廚房、客廳、
　　衛浴及男孩房等，試以比例：1：4

0，繪製室內一點鳥瞰透視圖，尺寸
均依平面標示，或以 1：5 0 的比例
尺量取，家具高度可參考所列尺寸或
依經驗調整（圖 6 － 9）。

解：

1.～2.同前例。

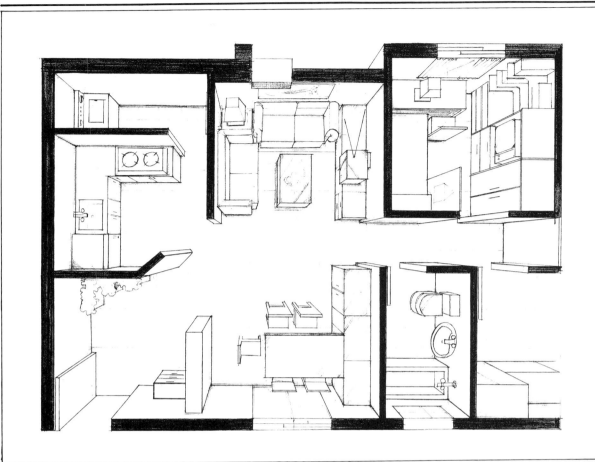

圖 6 — 9　　住宅鳥瞰鉛筆透視圖

3.定測點：通過 V 畫水平線，自 V 在水
平線上量取 1／2（9 m）與 6．3
m 之間的距離，此圖在筆者的測試下
，選取 6 m 處，爲測點 m。

4.以平面圖左下方的牆角爲基點 a，依
前例，畫出透視後之地板及所有牆面
。

5.家具繪製：依前例找出家具高度，並
畫出確實的家具造型。

6.適度裝飾，考慮室內風格，採用協調
的擺設，以免流於花俏。線條應清晰
自然，並強調出空間深度與光線的變
化。

附註：此實例的重點，在訓練同學能有
　　　效地掌握室內空間透視後的變化
　　　，並能深入地表現室內氣氛。

——設計者應具有對工作的狂熱

第七章
等角室內透視應用：
7—1　無消點的等角透視

　　等角透視即所謂的無消點透視，現實生活中，雖然並不存在，但它能確實地傳達出空間與家具的立體尺寸，而不受前三章物體在消點作用下變形的影響，繪製方法亦極為簡易，因此許多設計者常用此法來表達構想。

　　當消點定在無限遠處，就像沒有消點存在一樣，所有的透視線都互相平行，沒有例外，在平行線當然角度相同的情況下，我們稱它為等角透視。以正方塊為例，如正方形的４個角都畫上４５°的線條，然後再另一正方形；或一正方菱形與水平線交４５°角，於４個角上畫出４條垂直線，然後連接另一個正方菱形，成為立方體。不論前者或後者，我們都可以稱它為４５°等角透視。在實際的應用中，尚可將長、寬分別角度，如此正方菱形與水平線之交角分別為３０°、６０°，依前法畫成正方體，我們就稱它為３０°—６０°等角透視。依此類推，任何角度，只要能清楚地表達出空間與物體的長、寬、高，皆可用來繪製等角透視。（圖７—１）

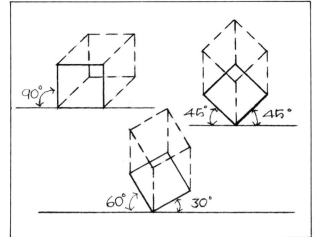

圖７—１　等角透視基本原理

7—2　等角透視的繪製

　　以下就３０°等角透視，將一房間簡例分別就前段所述兩種情況，加以說明：

一、平面圖與水平線夾３０°角：

　　1.在水平線上定出零點０，畫出與水平線夾角均為３０°的坐標軸Ｘ、Ｙ，分別代表平面圖的長、寬；通過０點畫一垂直線為Ｚ軸，代表高。（圖７—２）

　　2.將平面圖直接平移到Ｘ、Ｙ軸上，牆角部份定為零點，所有的長度均直接以比例尺在Ｘ軸上量取，寬度則在Ｙ軸上量取。（圖７—３）

　　3.所有高度均自０點起在Ｚ軸上量取，

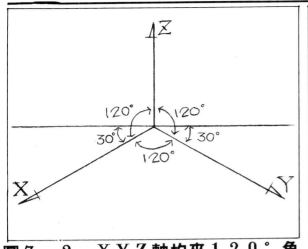

圖7－2　XYZ軸均夾120°角

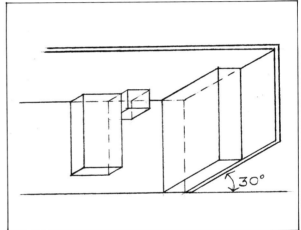

圖7－5　平面圖平行於水平線

圖7－3　平面圖在XY軸上

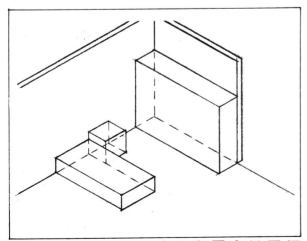

圖7－4　高度線與垂直線平行

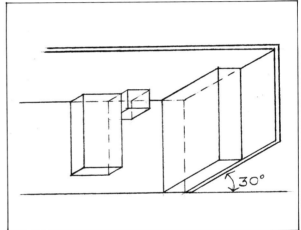

圖7－6　高度線與水平線夾30°角

然後以平行於X軸或Y軸之線條引用之。（圖7－4）

註：此法若採用30°～60°的方
　　式繪製，則可保持平面圖的方整
　　，不至於變形。

二、平面圖平行於水平線：

1.平面圖保持現狀。（圖7－5）

2.直接在現有的平面圖牆面和家具上
，加高度，所有的高度線均互相平
行，並與水平線夾３０°角。（圖
７－６）

此法一方面可保持平面圖不致轉角或
變形，一方面高度線之角度可靈活運用，
雖然較常用的角度仍以３０°、４５°和
６０°居多，但只要角度選定即可在平面
圖上快速繪製，且不論長、寬、高均可直
接以比例尺量取，故頗為實用。

7－3實例演練：

如（圖7－7）為一室內空間之部份
平面圖，包括客廳、餐廳及主臥室，試以
比例：１：４０，以前述之第二法繪製室
內４５°等角透視圖，尺寸均依平面標示
，或以１：４０的比例尺量取，家具高度
可參考附錄或依經驗調整。（圖7－8）

詳解：

一、以細而淡的線條，將此平面圖包括家

具，繪製一次。

二、由近而遠依次在現有的家具與牆面上
，加上高度。由近而遠繪製可將重疊
部份省略。

三、適度裝飾，強調空間的立體效果和光
線明暗。

等角透視不但簡易而且實用，只要能
深入地將此實例練習一次，通常都能有效
地掌握等角透視後空間的變化，並能應用
在家具或櫥櫃的設計上。

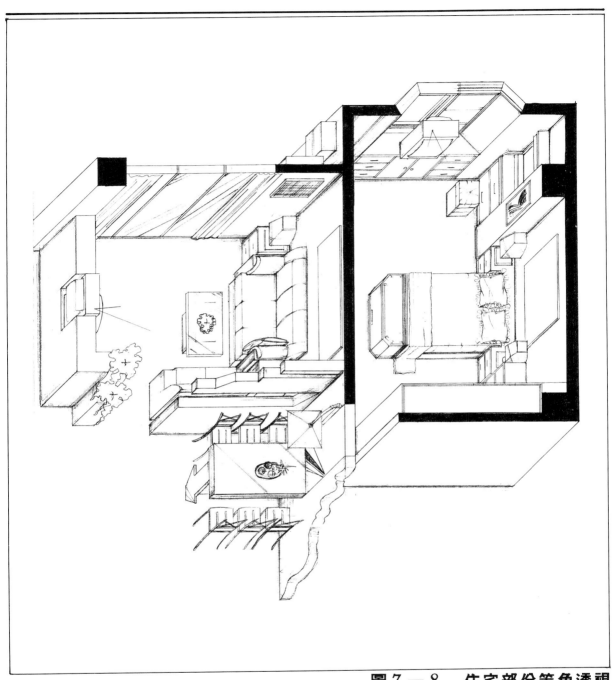

圖7－8　住宅部份等角透視

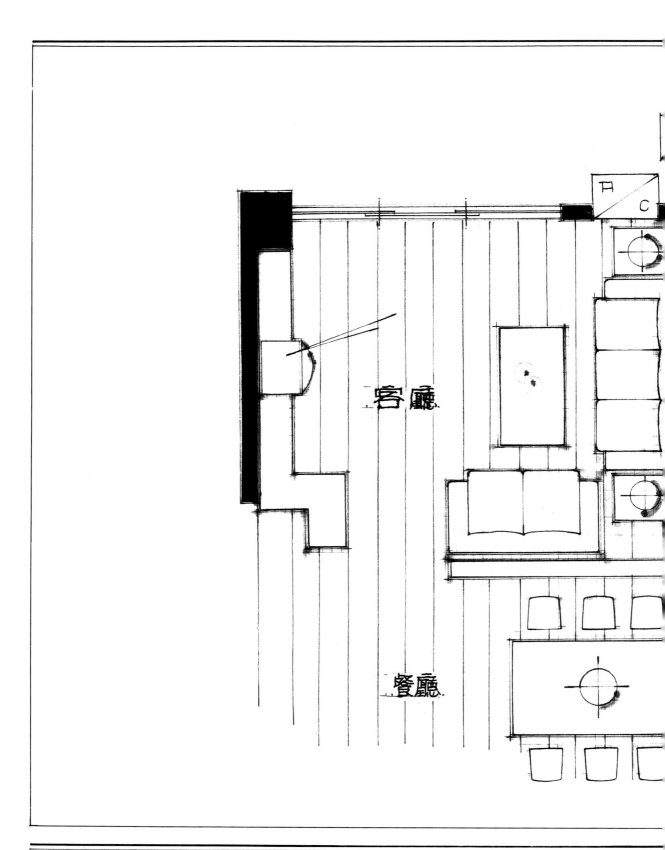

客廳

餐廳

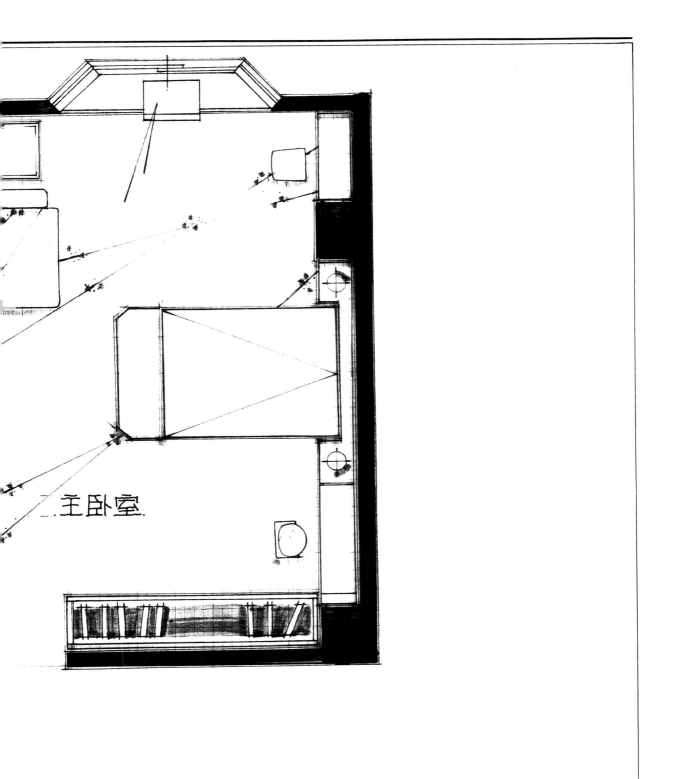

主臥室

1:40

圖7－7　住宅部份平面圖

室內設計施工圖

室內設計施工圖是室內設計者用來向施工者傳達設計內容的具體方式，它必須清楚地表達出尺寸、材料與施工法……等。並盡可能地詳盡明晰，以免使施工者有所不解，而造成遺漏疏失。

對於室內設計科系的學生而言，除了透視圖能力以外，具備良好的施工圖能力，簡直就是將來求職就業的一大利器，並且極可能也成為就業後的主要工作內容。如此，我們可以略知施工圖的重要性。

對於設計者而言，不管有多好的設計構想，如果設計者對施工知識有所欠缺又不肯請教他人，造成施工圖的誤謬或錯失，那麼將來在施工過程中，必會發生許多的困難，使設計者蒙受損失，甚至造成：工程預算漫無止盡地追加，或客戶對施工成果極為不滿，以致發生設計者與客戶雙方失和而拒付工程款，通常是尾款的嚴重情形。

一套完整的施工圖，至少包括有平面配置圖、天花板圖、各向立面圖、斷面圖及大樣圖等五種。如再細分，可能還會有

施工圖階段的重點應著重於施工方面的檢討，例如：尺寸是否正確？材料的應用是否恰當？立面和家具間的比例分割是否具有美感？施工技術是否可行？

以上說明於本篇內，將再深入講解，特別針對線條與文字的加強，因為我們都知道好的開始是成功的一半。

第八章　平面配置圖

8-1　現場測量

　　初學施工圖者雖然多由臨摹入手，但卻必需了解施工圖——特別是平面配置圖，必須充分地符合現場的尺寸與條件，因此即使能取得此案的建築平面圖，仍有必要詳細測量現場，並且充分了解現場的狀況。（圖8-1）（圖8-2）

一、實測用具：

二、實測內容：

　　視實際面積大小，決定使用1：100，1：50或1：30的比例，繪於4開或對開的描圖紙上。

8-2　方法：

　　以（圖8-3）為例，根據現場實際尺寸及定案後之平面草圖，再依照前篇所述平面圖繪製程序：

一、定出房間劃分（牆、柱、隔間）的軸

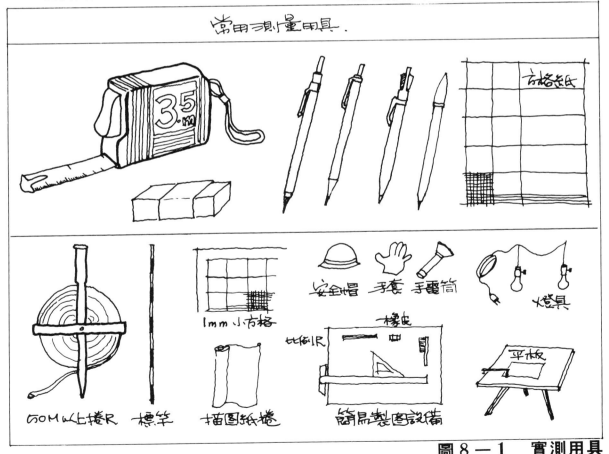

圖8-1　實測用具

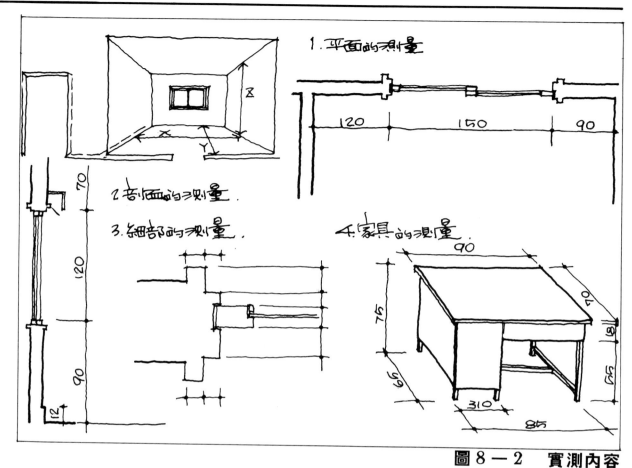

1. 平面的測量

120　150　90

2. 剖面的測量.

3. 細部的測量.

4. 家具的測量.

90

75

70

310

85

圖 8－2　實測內容

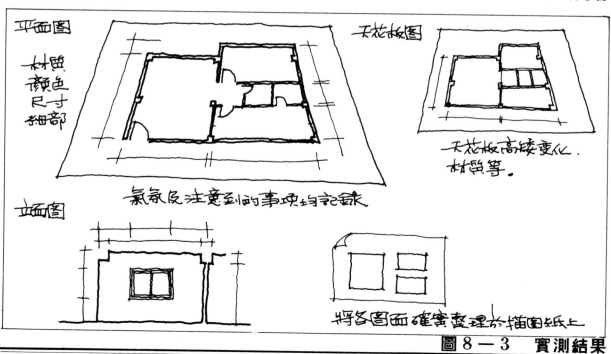

平面圖

材質
顏色
尺寸
細部

氣氛及注意到的事項均記錄

立面圖

天花板圖

天花板高矮變化.
材質等。

將各圖面確實整理於描圖紙上

圖 8－3　實測結果

線，並用淡而細的輔助線來表示。

二、繪出牆（可包括粉刷線）、柱的厚度
、門、窗等，包括現場現有，並將保
留之設備，一併以淡而細的線條畫出
。

三、將家具設施等，運用各種線條和建材
記號，以淡而細的線條，清楚畫出。

四、確定無誤後，依照第二篇第二章所練
習過的三個等級，上重線，由濃而淡
，由粗而細，線條的力度皆不可忽略
。

五、將空間名稱以整齊的工程字表示，並
於適當位置註記比例及必要的說明。

8－3　平面配置的功能：

平面圖主要的功用是清晰表達出空間
組織、家具位置和動線關係。

施工圖中的平面配置圖應較前篇所述
的平面表現圖，更加精準確實，因為施工
圖乃是專業化的象徵，對像除了供客戶了
解設計案外，主要是給予現場施工者一個
清楚明白的依循。因此就說明文字而言，
如在立面圖或其他圖面中已詳細標示，在
平面配置圖上就不必重覆，以免混亂圖面
；就表現法而言，凡是能使圖面層次分別
，清晰確實的技巧都是好的，但根據筆者
個人的經驗，最好少畫家具陰影及太複雜
的質感紋路，以免畫虎不成反類犬。

若地板的造型變化較大，如高低差的
複式地板，有較複雜的圖案或使用數種以
上的建材，則需單獨繪製一張地坪平面圖
（不畫家具）（圖8－4）甚至需補上更
詳細的大樣圖，使工人能澈底明瞭你的構
想。

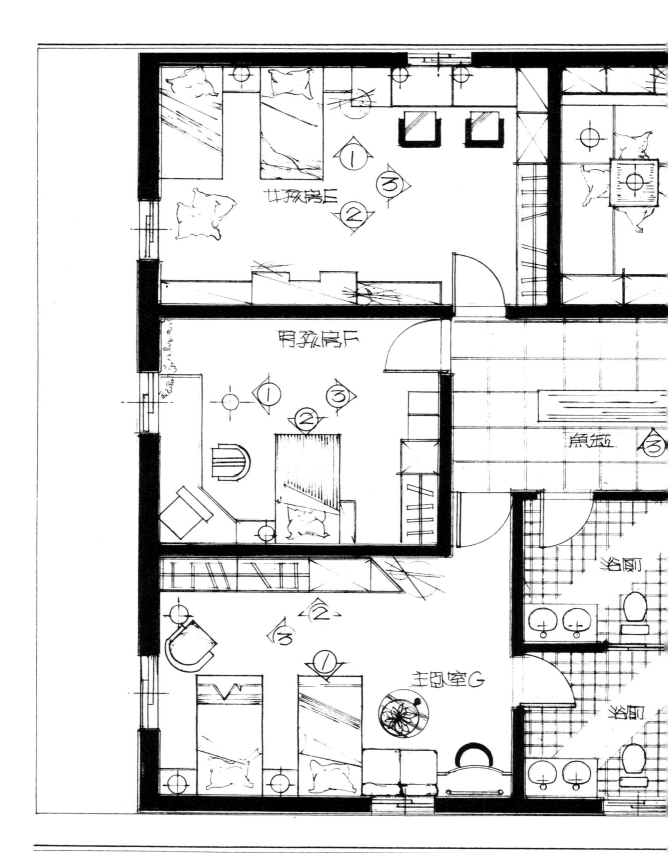

女孩房E

男孩房F

魚缸

浴厠

主臥室G

浴厠

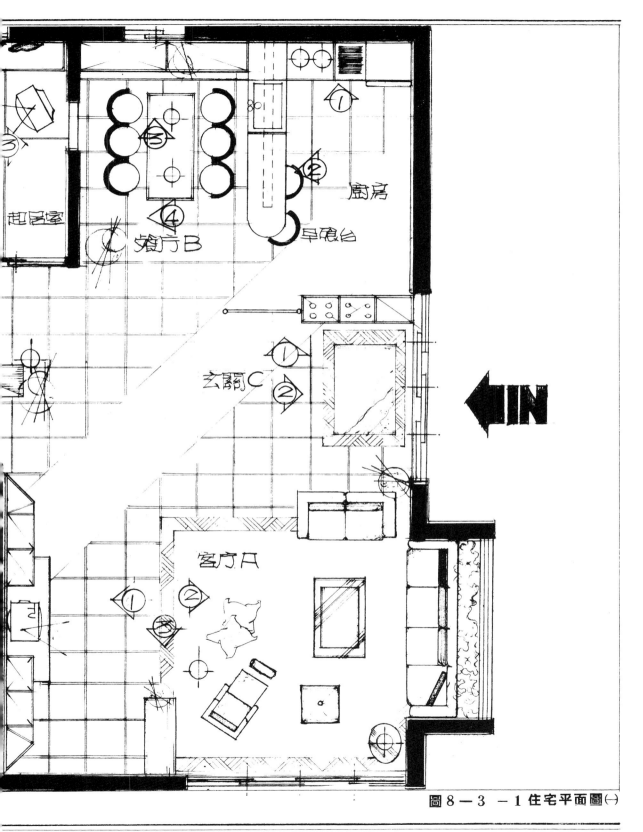

圖8－3－1 住宅平面圖㈠

起居室

餐厅B

厨房

早餐台

玄關C

客厅A

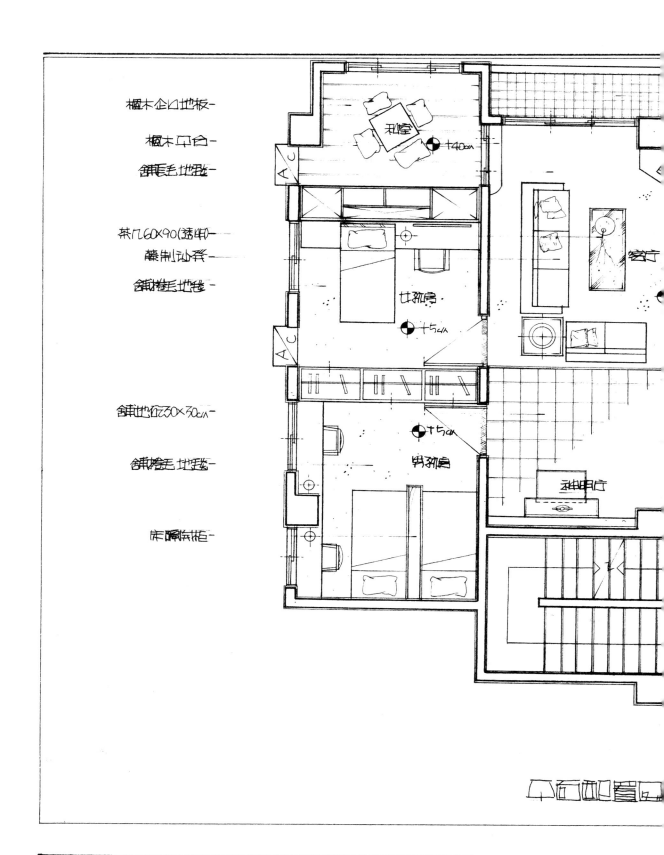

楓木企口地板

楓木平台

鋪毛地毯

茶几60×90(透明)

藤制沙發

鋪捲毛地毯

鋪地磚30×30抛光磚

鋪捲毛地毯

床頭衣櫃

書房 +40cm

客廳

女孩房 +5cm

男孩房 +5cm

神明廳

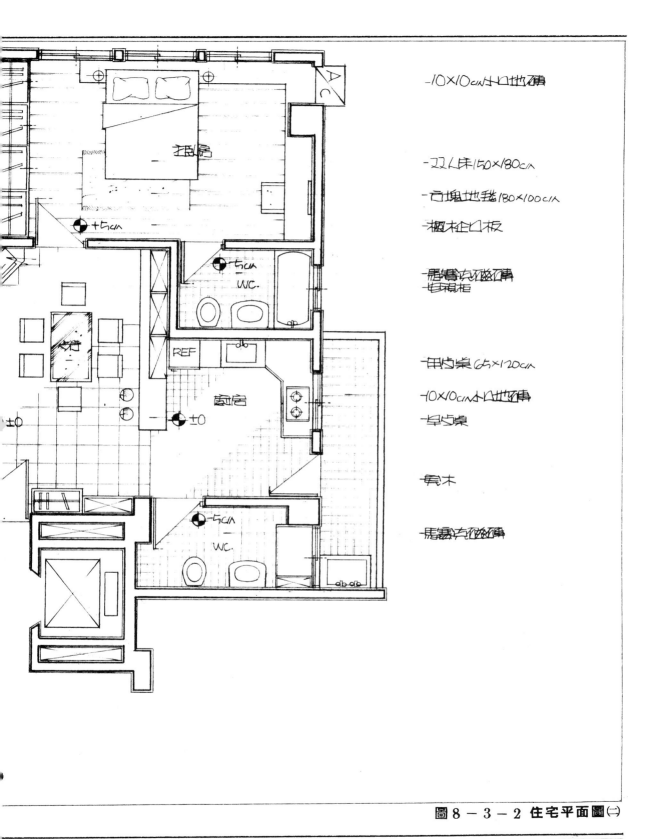

-10×10cm小口地磚

-双人床150×180cm

-方塊地毯180×100cm

-榧木企口板

-壁嵌式衣櫥地磚
-電視櫃

-用餐桌65×120cm

-10×10cm小口地磚

-桌椅桌

-原木

-壁嵌式衣櫥地磚

AC

主臥房

WC.

REF

廚房

WC.

圖 8 - 3 - 2 住宅平面圖(一)

室內設計製圖 91

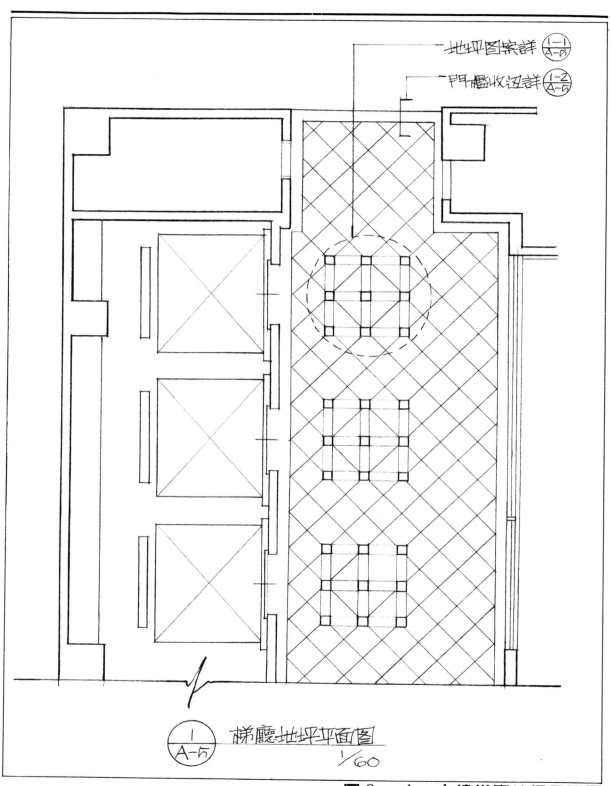

地坪圖案詳 $\dfrac{1-1}{A-5}$

門檻收边詳 $\dfrac{1-2}{A-5}$

$\dfrac{1}{A-5}$ 梯廳地坪平面圖
$1/60$

圖8-4 大樓梯廳地坪平面圖

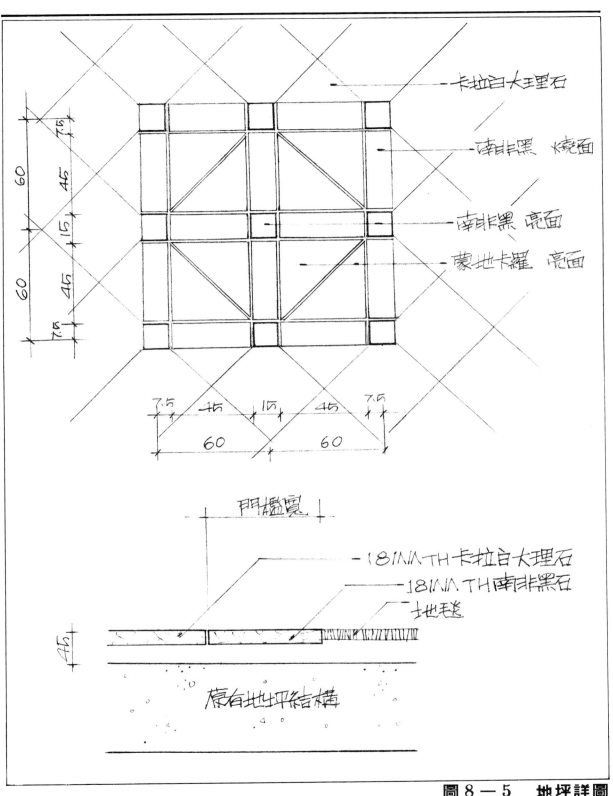

圖 8－5　地坪詳圖

第九章　天花板平面圖

我們雖然需要抬頭，才能直視天花板，但要求每個人都把天花板圖拿起來仰視，以對照實際情形，卻是一件辛苦的事。因此，我們通常以畫平面配置圖的方式，將天花板投影在地板的情形畫出來，一如水中的倒影一般，所以實際上天花板圖也就是天花板的倒影圖。

9－1　天花板的需要情形

一、室內高度過高，使人感到空洞；或空間面積與高度不成比例，使人感到空間面積狹小。此時，可藉著釘天花板來改善室內氣氛或空間比例。

二、樑的位置不佳，正好通過空間的正中央；或樑與樑之間的關係不好，例如斜角相交的樑，造成樓板形狀怪異。此時，可藉著釘天花板來遮蓋，而達到完整、美化的效果。

三、機能上的需要，例如：安裝多樣性的燈光、消防設備、冷氣出風口、音響喇叭等，總總設備都是天花板的一部份。理所當然，如此重要的天花板，通常也會要求造型的美觀和材質的配合。然而，一般建築物的樓層高度頗低，特別是高層建築物的樑下淨高，通常不過２５０公分。因此，天花板

設計，就成了一件苦差事了。

9－2　天花板的形式

由於初學者對於天花板，多半是每天生活在一起，偏偏相見不相識，因此我們將常見的天花板形式，分類說明如下：

一、平頂天花：將天花板平釘處理，無立體變化，但可利用流明天花、彩繪玻璃及雕刻線板等在天花平面上作形狀變化。此類天花板極為常用，依照其機能與材料的使用可列舉數種如下：

㈠流明天花板：

如（圖９－１），以Ｐ.Ｓ.板、彩繪玻璃、毛玻璃等透明材料，內藏日光燈處理。平釘部份，可嵌燈處理。所留之燈箱寬度如超過３尺以上，則需做補強或加

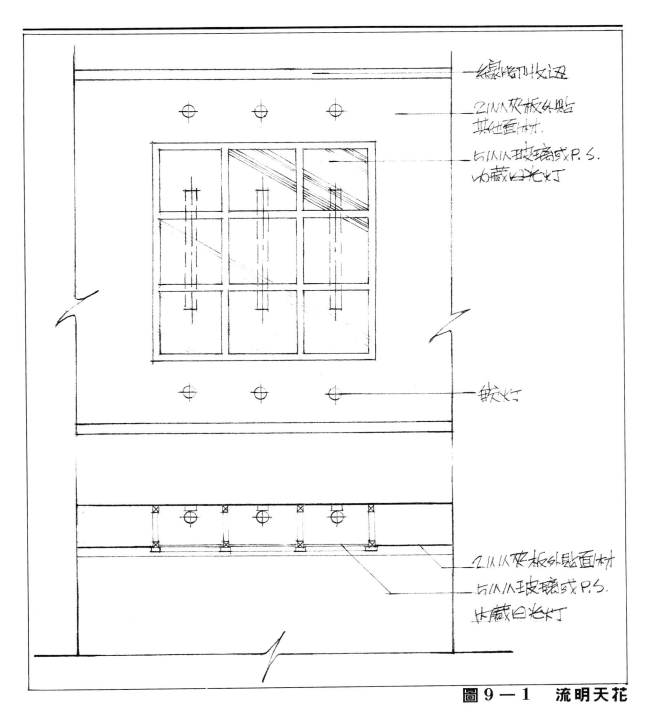

線腳收边

2INA夾板外貼
其他面材.

5INA玻璃或P.S.
內藏日光灯

嵌灯

圖9－1　流明天花

2INA夾板外貼面材
5INA玻璃或P.S.
內藏日光灯

格狀木條，以免燈箱變形。所留
之燈箱內部，高度應至少在２５
公分左右，寬度應較日光燈本身

長度至少多６公分左右，以利內
藏日光燈。

㈡礦纖板（或石膏板）天花：

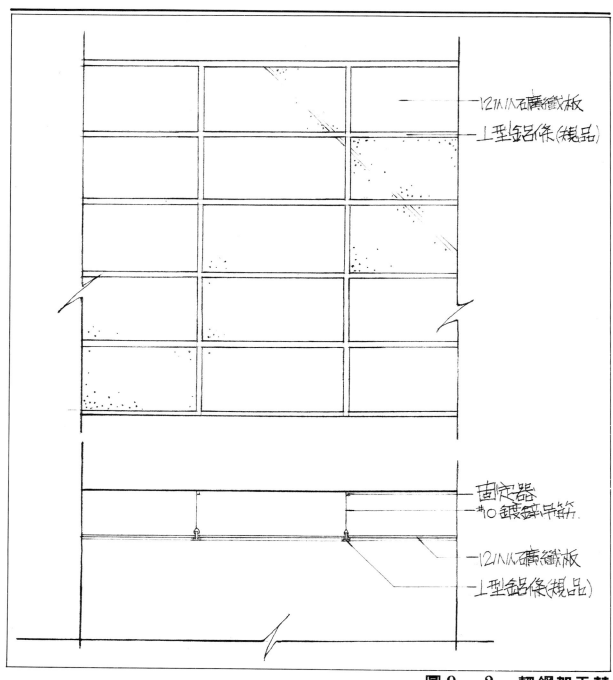

圖9－2　輕鋼架天花

如（圖9－2），礦纖板或石膏板配合輕鋼架，以規律性的方格狀為主，礦纖板與石膏板本身分平面型與立體型兩種。具防火、吸音效果。一般適用於辦公室或較講究音效之公共場所。

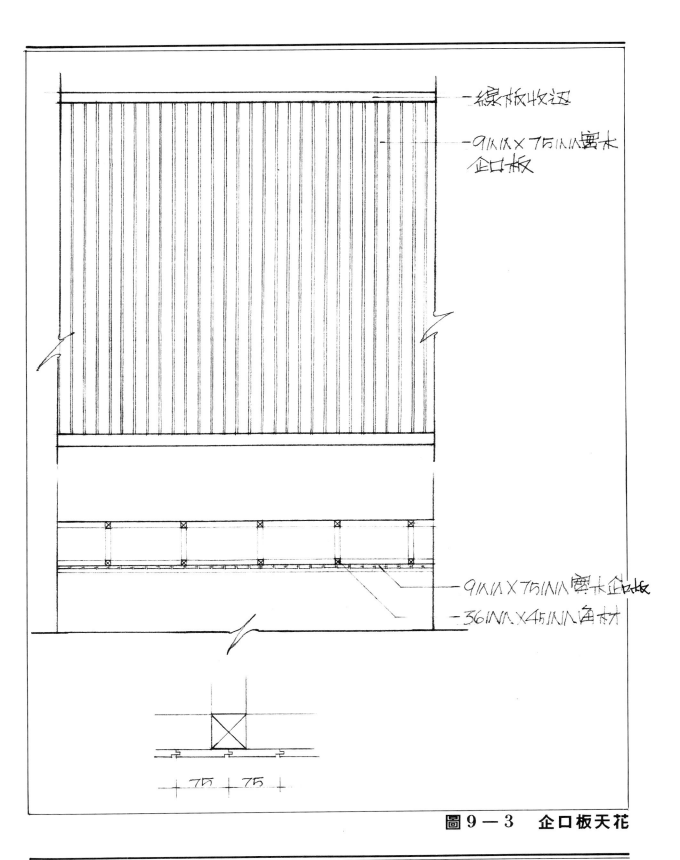

—線板收边

—9MM×75MM實木
企口板

—9MM×75MM實木企口板
—36MM×45MM角材

+ 75 + 75 +

圖9—3　企口板天花

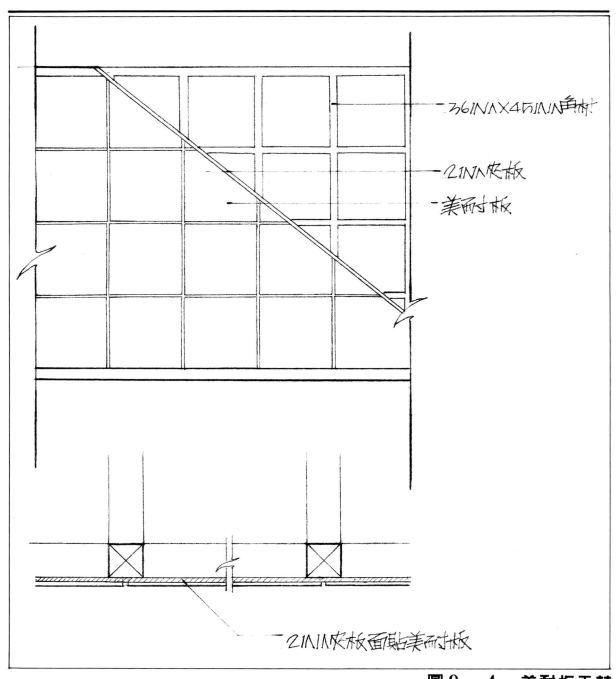

36INN×45INN角材

21INN夾板

美耐板

21INN夾板面貼美耐板

圖9－4　美耐板天花

㈢企口板天花：

　　如（圖9－3），利用企口槽凹凸接合，企口板厚4分，寬度約8

公分，進口的銘木天花板，約為30公分寬。收邊通常以實木線板處理。一般適用於茶坊、和室或臥室等。

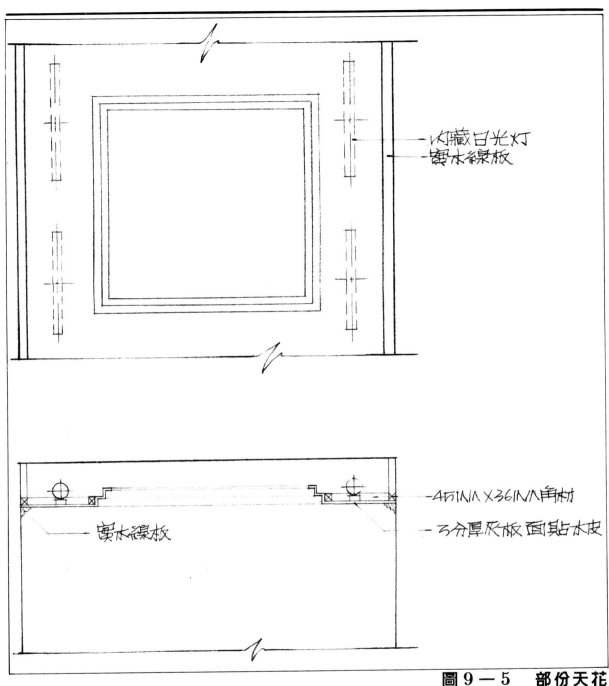

右側標註：
─收藏日光灯
─實木線板

─4分IN1 X 36IN1 角材
─3分厚夾板面貼木皮

左側標註：
─實木線板

圖 9－5　部份天花

㈣美耐板天花：

如（圖 9 － 4 ），2 分夾板面貼
美耐板，中間留 1 ～ 2 分縫，牆面

以角材（1 吋 × 1 ． 2 吋）為構架
，收邊亦以實木壓邊處理。形狀常
為方格狀或長形狀。美耐板亦可改
貼木皮或美鋁板等，可自己變化。

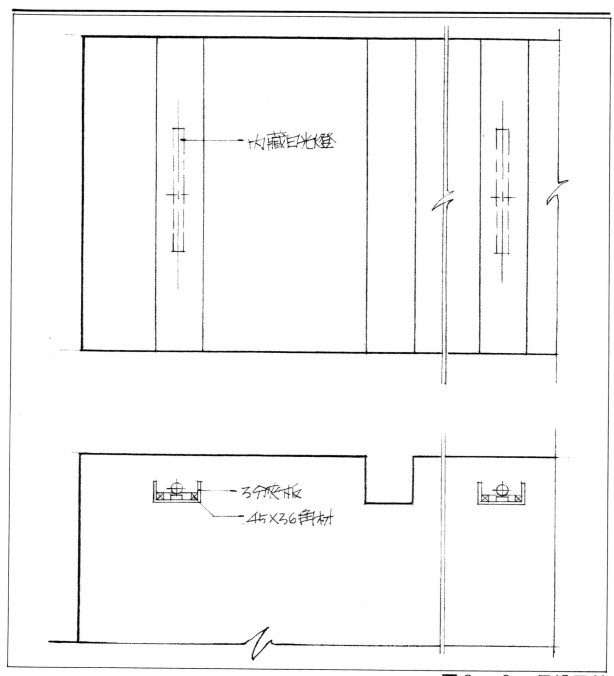

內藏日光燈

3分夾板
45×36角材

圖 9 — 6　假樑天花

二、立體造形天花：

　　㈠部份天花：

　　天花高度和造形依屋高與用途

而定。如（圖 9 — 5），爲一常
用的簡例，距牆邊寬度約 6 0 公
分處釘天花板，中間則留空，天
花板內藏日光燈向上照明或嵌燈

向下。收邊可以實木線板或夾板處理。

(二)構架或假樑天花：

此類型天花板做成樑的形狀，但內藏日光燈；也有做成條狀或格狀構架，下裝投射燈的，一般用於展示空間或餐廳等。（圖9－6）

(三)集會堂天花：

一般的音樂廳或集會堂為音效而設計的造型天花，變化複雜且兼具美觀與實用的功能，因此讀者平日應多觀察學習。（圖9－7）

經過以上的說明，對於素來相見不相識的天花板，應可有一概念性的了解。因此，有朝一日，實際作業，丈量現場時，決不可忽略每一根樑柱的大小、位置、樑下深高度、窗戶位置及其他冷氣、照明等設備的配合。

9－3　天花板圖的繪製

天花板圖的繪製，通常在經過草圖階段後，依照下列程序進行：（圖9－8）

一、依照前述平面圖的方式，將建築物的輪廓及其內部隔間等線條畫出。通常是利用原來的平面圖，覆上描圖紙描一次。

二、根據平面配置時所設定的構想，把天花板的造型、收邊、材料及各種燈具、冷氣設備等等詳細畫出。

三、注意天花板的形狀構成，是否妨礙了建築結構的樑柱大小，預定安裝的燈具或管線設備，是否與樑體發生衝突。因此繪製天花板斷面或施工大樣，對於天花板的檢討是極為重要的。

四、依照前述平面圖的繪製，將牆線及部份需強調之天花板設備，以重而濃的線條畫出，並自我檢驗，以確保圖面表達清晰。

五、標明尺寸及有關建材或施工之文字說明。

六、於圖面空白處，標示一圖例表，清楚表示出何種記號代表何種設備，用電量多少，數量多少等。

圖 9 — 7　集會堂天花

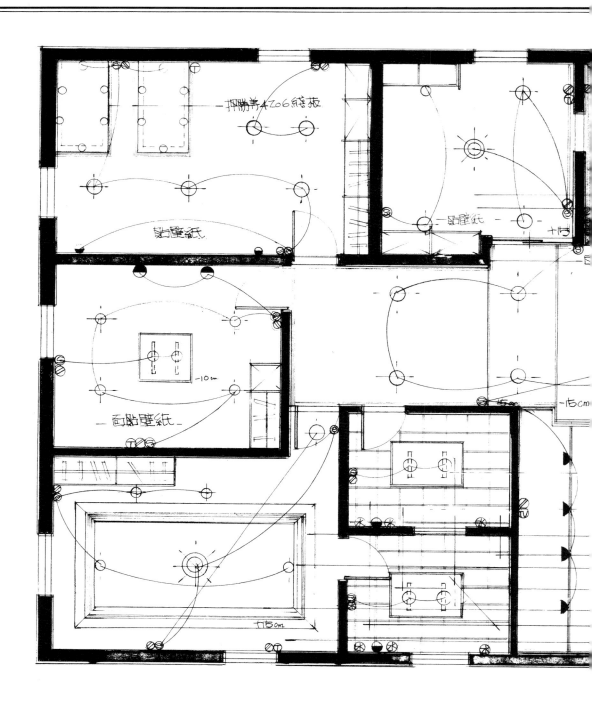

抑勝青A206絲板

貼壁紙

貼壁紙

貼壁紙

−10cm

面貼壁紙

−15cm

115cm

—— 平頂水電配置圖 S=1:

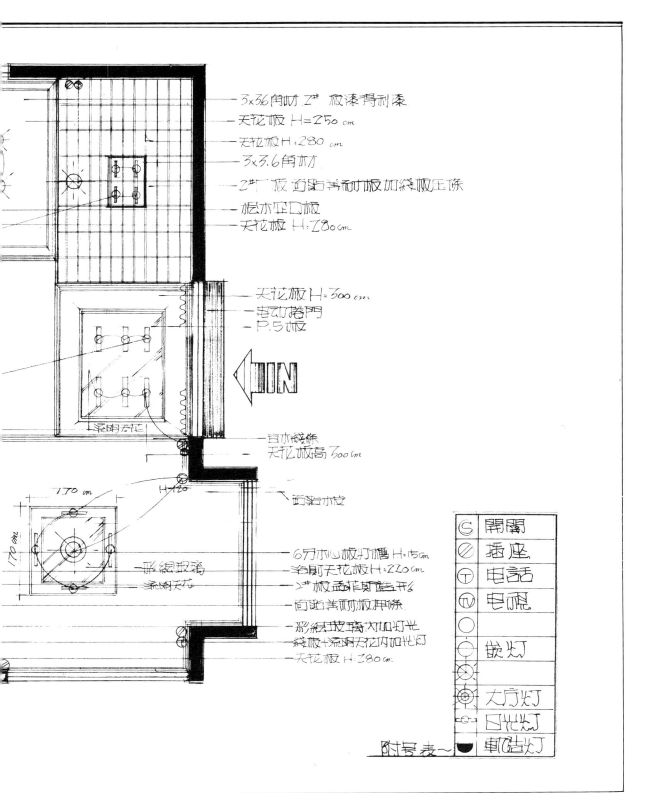

図 9 ─ 8　住宅天花板圖

第十章 立面圖

如果你因為透視圖畫多了，立面圖對你而言，已經成了記憶模糊的往事，那麼趕快翻回第四章的立面圖法，仔細回味一下我們初次見面的感覺。

10-1 立面圖的展開順序

由於立面圖所表現的是建築物內部垂直畫的正投影圖，因此算是正式進入了施工圖的內容。立面圖的繪製順序有二：

一、空間規模較小的案子，仍可循前例依照順時針方向，依次展開。

二、空間規模較大或不規則型者，則依進門次序或順時針方向，在平面圖上編訂立面圖的繪製順序，並繪製一平面索引圖（圖10-1），然後立面圖依次排列繪製。否則多達十幾、二十個立面圖，恐怕連繪圖者本身都可能弄混。另可能繪製相關平面圖，當家具深度變化較複雜時，可在立面圖上方，畫出相關的部份平面圖，以使施工者易於了解，同一立面中家具間之

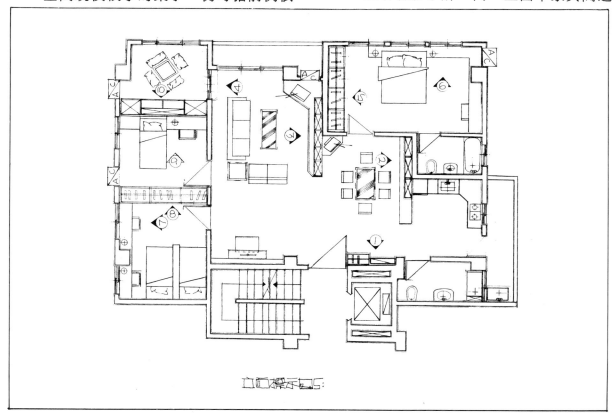

圖10-1　平面索引圖

相互關係位置及深度變化。

在此所畫的立面圖為施工圖，因此我們常將建築物的樑柱、門窗及地坪高低差，或天花板的造型等一併畫出，可避免尺寸與現場不合的現象，亦可檢討施工上的可行性究竟如何，對施工方面的考慮較為周到；另對於尺寸標示及材料說明，均需詳細列出，否則施工者不易確實掌握設計者的構想，容易造成錯誤疏失。所以光是圖畫得漂亮，仍是不夠的，正確詳盡的尺寸、說明，更加重要。

視圖面大小或複雜程度選用比例，一般是1/20或1/30的比例，繪於4開或對開的描圖紙上。

10－2 立面圖的繪製

以（圖10－2）為例，根據現場實例及定案後之立面草圖，依照下列程序進行：（圖10－3）

㈠畫出樓板線和地板線，再取天花板線及樑柱等建築結構之輪廓線，以淡而細之線條繪出。

㈡由左至右依序畫出各種垂直構件，如門、窗、冷氣口等，開口造型特殊，而影響到室內設施者，另行畫

剖面輪廓線做為參考，仍以淡而細之線條繪出。

㈢由左而右、上而下，將立面上的各項家具、設備，如櫥櫃、窗簾、桌椅等，以淡而細的線條繪出。

㈣確定無誤後，依照前篇練習過的立面畫法上重線，線條需有濃淡、粗細之分，力度亦不可忽略。

㈤標示尺寸仍依序由左而右、上而下，大尺寸至小尺寸的方式標出，以免遺漏。

㈥材料說明，順序同上，一般可以水平細線或45度細線引出圖外，再拉出寫字用的兩條細平行線，字體應整齊清晰。

立面圖的主要功用是說明室內牆面與傢俱設備的相互關係，以及家具的造型、尺寸、材料、色彩等之變化。

施工圖中的立面圖應較前篇所述的立面表現圖，更精確詳實。因此除了尺寸標示與文字說明外，就表現法而言，適度加上陰影可強調出傢俱間的深度變化和相互

關係，但用色不宜太深，以免混亂畫面並　　影響曬圖後的效果。

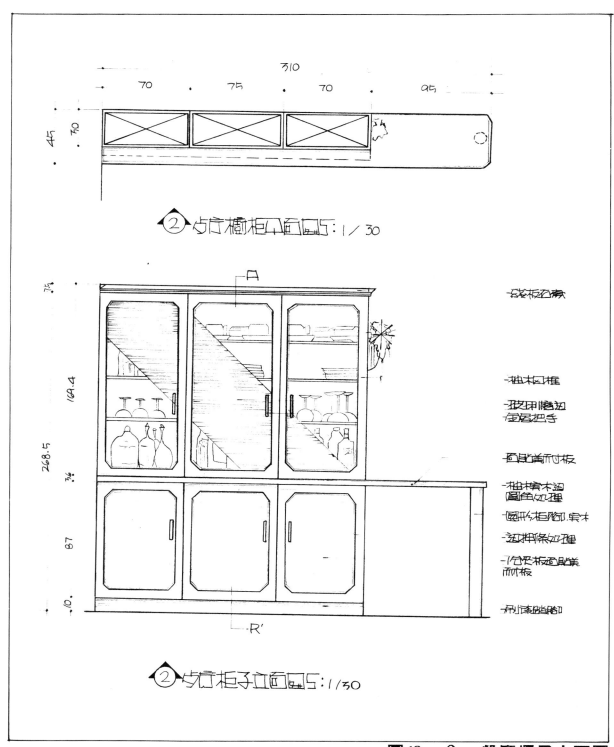

圖10－2　餐廳櫃子立面圖

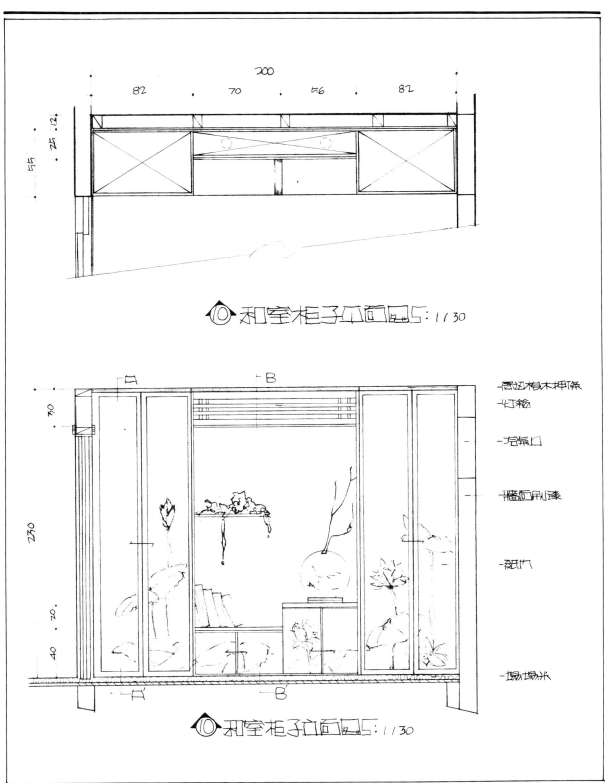

和室柜子正面図 S:1/130

和室柜子立面図 S:1/130

圖10-3　和室櫃子立面圖

第十一章　斷面圖繪製

經過平面配置與立面展開圖的作業，設計構想與風格的展現，已隱然成形。只是欲使構想落實，必須借重斷面詳圖，表達出施工法與材料的配合，使工人能有所依循，而確實完成你所預定的成果。可惜的是，初學者通常最不了解的就是這個部份，一方面是缺乏實地觀察、體會的訓練；另一方面是對於材料的尺寸及特性認識不足，建材也知道得不多，所以覺得自己一個頭有兩個大，形成了學習上的障礙。

11-1　斷面圖中常見的材料

一般來說，斷面圖的初學者，至少需認識下面四種材料，如（圖11-1）：

一、角材：木構造中，不可少的構架材料，以柳安木爲主，通常用於天花、隔間或櫥櫃木構造中之實用條。斷面有1吋×1.2吋，1.2吋×1.5吋等，長度則分6呎～10呎等。（註：1吋＝8分，故1.2吋意指1吋2分，依此類推）。

二、木心板：木構造中，不可少的構造板

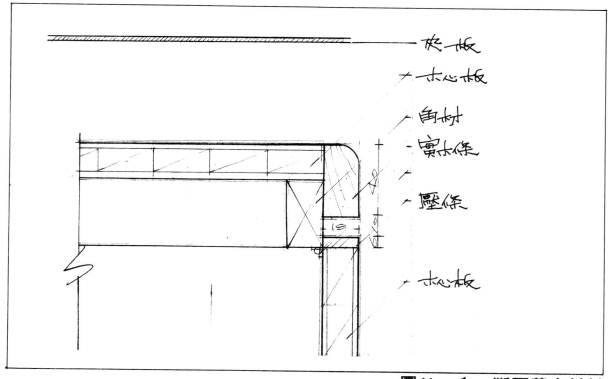

圖11-1　斷面基本材料

材，用途極廣，通常用於櫥面及檯面之面板。其製作方法除中間木心層須事先合併外，上下則為夾板熱壓合成，木心層亦以柳安木或較便宜的木料為主。常用的斷面厚度是6分、4分等；長寬規格則為6呎×3呎或8呎×4呎等。

三、夾板：常用於傢俱設施之背板、底板或側板。由柳安木蒸煮軟化後，鉋成長薄片，厚約0．3～3公釐之間，再經乾燥、塗膠程序，幾片膠合，加壓輾平。厚度由1～6分不等；長寬規格則為6呎×3呎、8呎×4呎等。

四、壓條或線板：常用於傢俱設施或天花板之收頭收邊，為實木條。斷面尺寸較小的，如1公分×1公分者，通常是白木；斷面尺寸較大的，如用來收天花板2公分×5公分者，通常是杉木或檜木。常用的長度則在6呎～8呎。並可能有壓印的花紋或鉋好的線腳，所以斷面也可能不是方形。

以上只是一些基本的斷面詳圖常用材料，還有許多加諸於基本材料之外的各種建材，如木皮、美耐板、玻璃……等種類繁多，同學應自己累積豐富的建材知識。

有了上述的認識後，再來面對斷面圖，就只剩下材料的搭接與施工法的問題了，當然最可靠的是個人的現場經驗及平時的努力觀察。由圖面下手的初學者，需要多一點想像力，特別對於某些較固定的施工細部，最好能夠熟記，並實地應證，以利於觸類旁通，舉一反三。

11－2　斷面圖的繪製

斷面圖的繪製，通常在經過草圖階段後，依照下列程序進行：(圖11－2)(圖11－3)

一、由立面圖上決定，那一個位置必須加以斷面圖的說明，才能清楚表達其施工細部。通常是較複雜，或有變化的地方。

二、選用合適的比例1／20～1／10。

三、如繪於立面圖旁，則需與立面圖對齊。由地面線起，決定物體的高度、深

度、先用淡線畫出大體的輪廓，必要
時將樓板、天花板及樑等結構輪廓線
繪出。

四、思考此斷面傢俱設施之材料構成及施
工方式，然由上而下畫完一個斷面圖
。

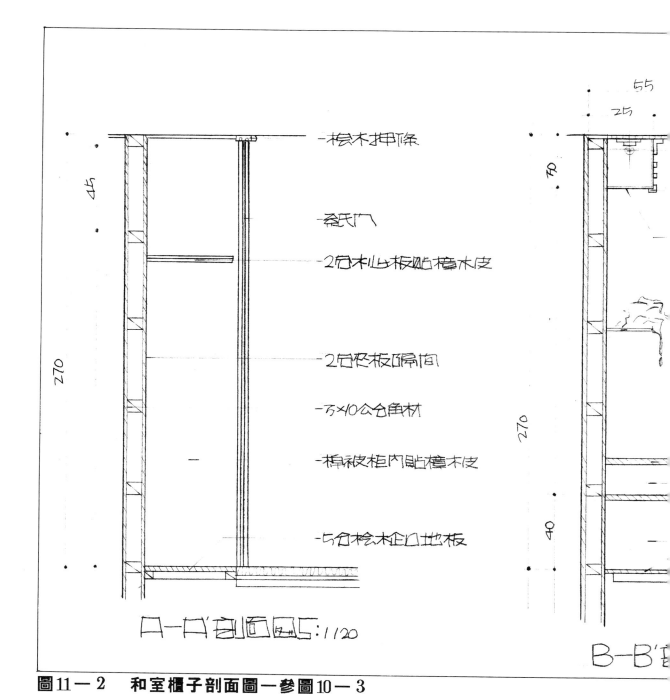

圖 11 − 2　　和室櫃子剖面圖－參圖 10 − 3

五、材料和尺寸的標示應比立面圖更加詳　　六、自我檢驗，線條之輕重、粗細、濃淡
　　細，如一塊天板的厚度，壓條的尺寸　　　，是否使用合宜，欲強調之部份是否
　　，燈光或五金的使用，最好能以數據　　　特別加強，圖面表達是否足夠清晰詳
　　清楚地標示之。　　　　　　　　　　　　盡。

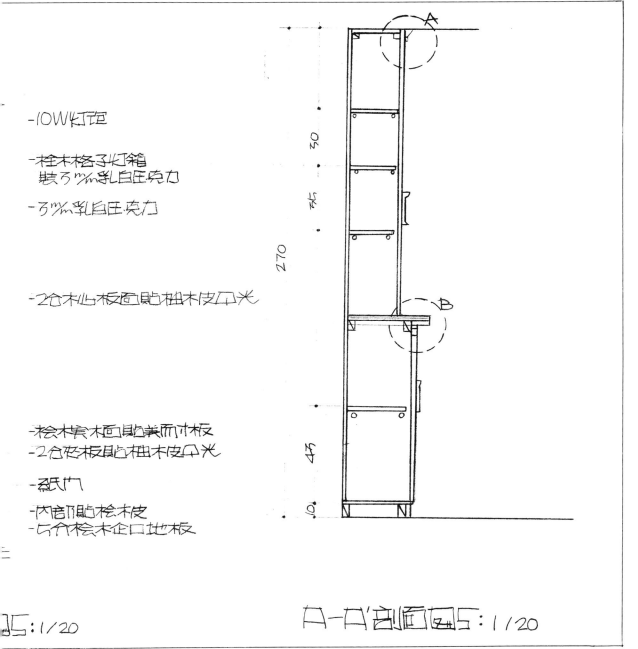

-10W燈座

-桧木格子燈箱
　裝3mm乳白壓克力

-3mm乳白壓克力

-2分木心板面貼柚木皮泡光

-桧木實木面貼美耐板
-2分夹板貼柚木皮泡光

-紙門
-內部貼桧木皮
-5分桧木企口地板

5:1/20　　　　　　A-A'剖面圖 5:1/20

圖11－3　餐廳櫃子剖面圖－參圖10－2

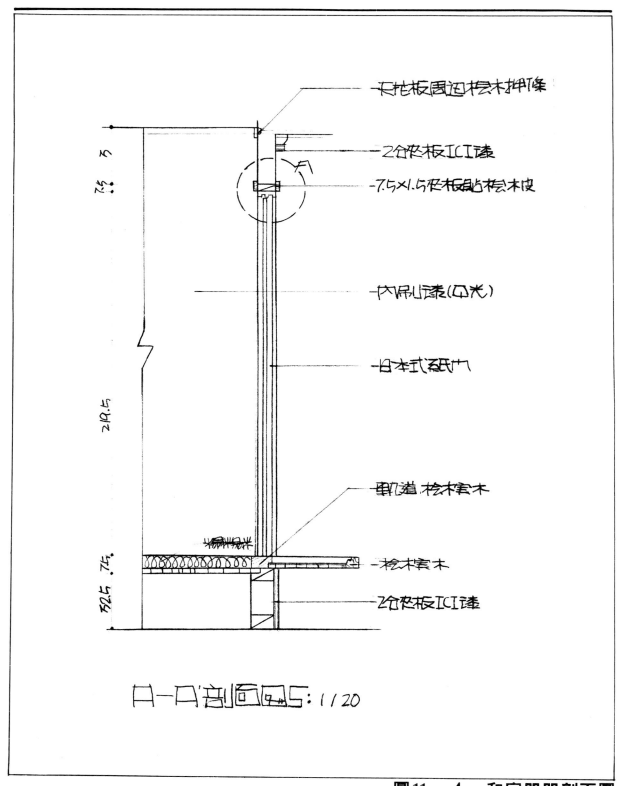

天花板周邊檜木押條

2分夾板ICI漆

7.5×1.5夾板貼檜木皮

內框山漆(亞光)

日本式紙門

軌道 檜木實木

檜木實木

2分夾板ICI漆

ㄅ一ㄅ'剖面圖S:1/20

圖11一4　和室門門剖面圖

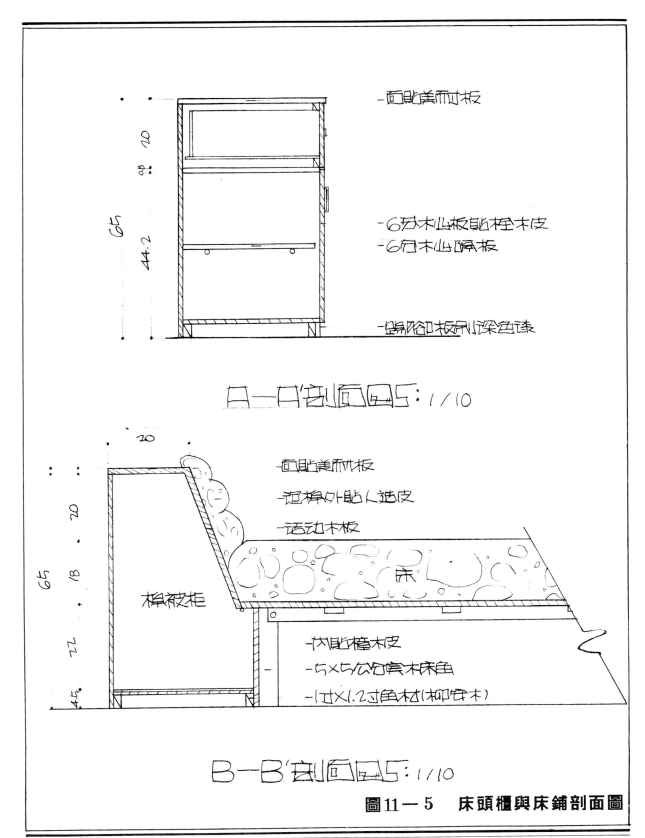

—面貼美耐火板

—6分木心板貼桎木皮
—6分木心隔板

—踢腳卸板刷深色漆

A—A'剖面圖S:1/10

—面貼美耐火板
—泡棉外貼人造皮
—活动木板

棉被柜

床

—內貼檀木皮
—5×5公分實木床角
—1寸×1.2寸角材(柳安木)

B—B'剖面圖S:1/10

圖11—5　床頭櫃與床鋪剖面圖

第十二章
大樣圖的繪製：

12-1　大樣圖簡介

　　大樣圖的繪製－如攝影中的特寫，當剖面圖或平、立面圖，不足以表達出它的特點時，就需要來一個特寫。特寫的形式，可以是剖面圖、平面圖或立面圖，但比例通常在1／10～1／1之間，才足以擔任特寫的任務。由於更加詳盡，故又稱詳（細）圖。

　　一般而言，大樣圖的繪製，通常可分為下列幾種情況：

一、剖面大樣圖：

　　畫完前一章所述的斷面圖後，發現斷面圖上，仍有多處需要做更進一步的繪製說明，如櫥櫃斷面圖中，抽屜大樣，踢腳大樣或其他不同材料的搭接與轉角處。（圖12-1）

二、立面大樣圖：

　　通常用於牆面貼磁磚的配色變化、磚縫留設、收邊，或櫥櫃面板與線腳的關係表示等。（圖12-2）

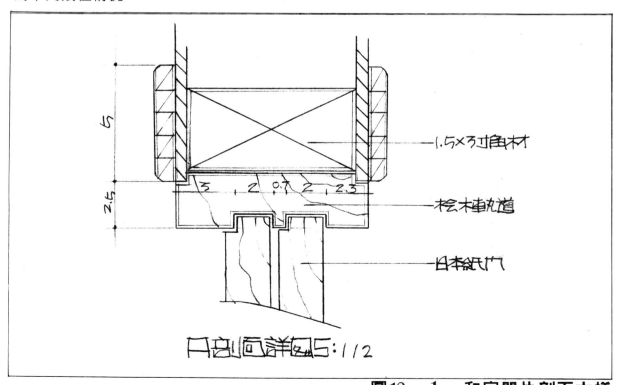

圖12-1　和室門片剖面大樣

三、平面大樣圖：

　　畫完平面配置圖後，發現平面圖上，仍有多處地坪，需要以平面詳圖來表示，如和室的門檻銜接木質地板處，如商業空間中多變化的地坪材料，或飯店門廳處圖案式的地板鋪設。凡此種種皆需借重大樣圖來詳加說明一番，以利施工。（圖 8 — 5）

C 大樣 s:1:2

圖12—2　衣櫃立面大樣
圖12—3　門扇平面大樣

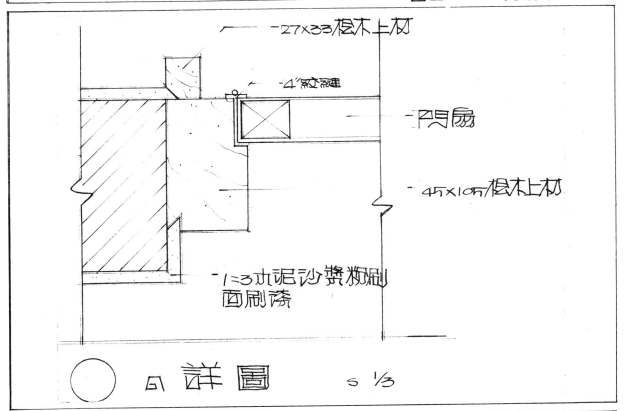

—27×33 檜木上材

—4"絞鏈

—門扇

—45×10cm 檜木上材

—1:3水泥沙漿粉刷面刷漆

A 詳 圖　　　s 1/3

以上所列之大樣圖種類，僅是筆者為了說明詳圖情況而做的分類。讀者熟練大樣圖能繪製後，可因應圖面需要，自行靈活運用，無須侷限於此。

12－2　大樣圖的繪製

大樣圖的繪製，通常經過草圖的勾勒決定後，依照下列程序通行：(圖12－4)(圖12－5）

一、由平、立、剖面上判定哪一個部位，必須以大樣圖來說明，才能清楚表達其施工細部。

二、選用合適的比例，1／10～1／1，甚至於放大畫；也未嘗不可。

三、取物體的長、寬、高，以淡線繪出輪廓。

四、詳加思考此部份的材料構成及施工細節，然後由左而右，由上而下，完成此圖。

五、尺寸的標示著重於材料的厚度，材料與材料間的縫隙寬度，或需表達的重要關係尺寸等；關於材料的說明則應更加詳盡，包括種類、規格、顏色等。

六、自我檢驗，線條之輕重、粗細、濃淡，是否使用合宜，欲強調之部份是否

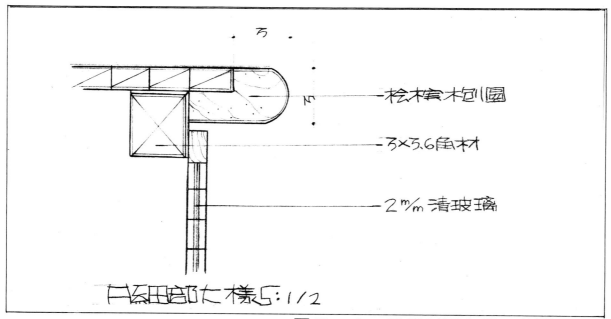

圖12－4　矮櫃剖面大樣－參圖11－5

特別加強，圖面表達是否足夠清晰詳 盡。

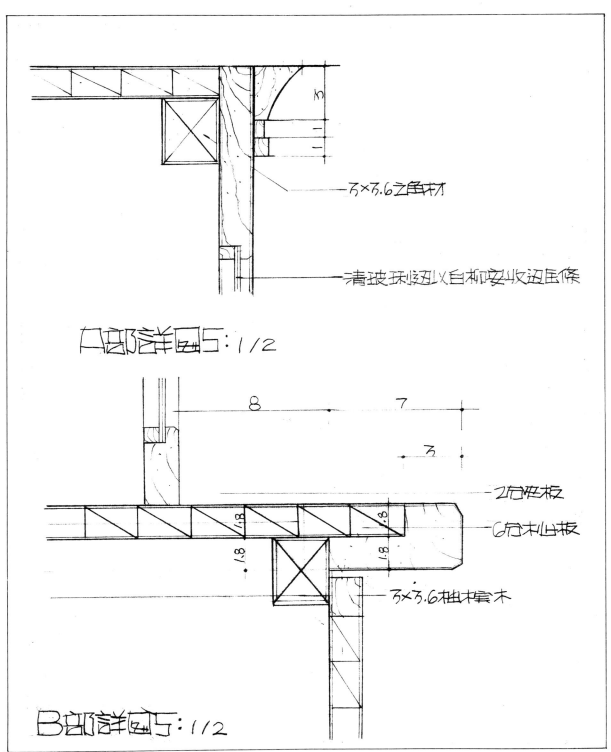

—3×3.6之角材

清玻璃邊以白柳安收邊壓條

A部詳圖S：1/2

8 7

3

2分底板

6分木心板

3×3.6柚木實木

B部詳圖S：1/2

圖12-5　餐廳櫃子大樣—參圖11-3

室內設計製圖119

第十三章
施工說明與圖面整理

13-1 關於材料、配色表

　　此表及說明文字通常置於整套施工圖的最前面，將全案中各房各室的天花板、壁面、地坪、家具、照明等所使用的材料，做一總表說明（圖13-1）（圖13-2），讓客戶與施工者能充分明瞭，不致發生錯誤或遺漏。另依照同樣規格的再繪一次或製作第二原圖，將材料色樣順序貼上，使客戶及施工者對於材料與配色均能一目了然。

13-2 製作順序

　　一般而言，材料與配色表的製作順序如下：

一、材料表

　　㈠計算整個設計案中共可劃分爲幾個機

說明 時間 / 項目	客　廳	吧台區	休閒區	浴　廁 洗手間	餐
地　面	採用企口杉木地板	面貼馬賽克	面貼馬賽克磁磚	面貼馬賽克磁磚進口 200×200	面 磚
壁　面	面漆ICI漆FIN	同　右	同　右	同　右	同
天花板	企口杉木 9cm 處理 H24cm	油漆處理 H250cm	同　右 H250cm	同　右 H250cm	企 綠 2
燈　具	嵌頂燈、檯燈	投　射　燈	投　射　燈	嵌　頂　燈	嵌
傢　俱	茶几柚木實心 矮柜全木造貼美耐板	鋼管製椅子	泡棉沙發	採和成 HCG 衛浴設備	餐 面

以上為一份簡略的材料表範例，僅供參考

能分區，如門廳、起居室、飯廳、主臥室……等；又整個設計案中共可分為幾個施工項目，如天花板、壁面、燈飾、地坪……等。

(二)於描圖紙上畫出符合前項需求之表格，並畫出寫字用的平行橫線。然後將各機能分區、施工項目及所使用的建材和施工細節，依次填入表格內。

(三)與全套施工圖，一併曬圖造冊。

二、配色表

依照前述的機能分區與施工項目繪製相同的表格，並依所需份數曬圖，然後將材料樣品或色樣按序黏貼於表格上，黏貼時注意整齊清潔，通常至少製作兩份。

三、施工說明：

比較重要的施工細節或注意事項，除

廳	廚　　房	主　臥　室	儲　藏　室	工　作　台 洗　衣　房	佣　人　房
	面貼馬賽克磁磚	面鋪台麗地毯	面貼塑膠地磚	面貼塑膠地磚	面貼馬賽克磁磚
	同　右	同　右	同　右	同　右	同　右
H	油漆處理 H250cm	企口杉木、線板收田 H240cm	油漆處理 H240cm	同　右 H240cm	同　右 H240cm
	嵌頂燈、日光燈	嵌頂燈、檯燈	嵌　頂　燈	嵌　頂　燈	嵌頂燈、檯燈
	早餐台全木造面貼美耐板	免頭柜桌子全木造面貼美耐板	信者藏柜採全木造貼美耐板	不銹鋼工作台	桌子、衣柜全木造貼美耐板

圖13－1　材料表

了直接註記於材料表以外，可另外以工程施工說明書條列式地總括說明，例如：

(一)天花板釘2分夾板，接縫角材需塗白膠處理；如需封邊，均用3分厚實木壓條，壓條表面不可有釘孔。

(二)除衣櫃採用樟木外，其餘抽屜板的採用5分厚雲杉實木板，前後均需榫接處理。

(三)烤漆時，表面需平整到光滑無毛孔為止，並加噴日製消光劑。

(四)吧檯及所有矮櫃檯面禁止有接縫，如超過8尺則採用連續形美耐板。

(五)木皮採用直紋型，避免採用亂花或筍花紋路。同一立面貼木皮時，如面板、門片、抽屜等，木紋需一致。

(六)大樣圖：配合剖面或平、立面圖編定。但可視需要與立面、剖面等安排於同一圖紙上。

(七)家具施工圖或燈具詳圖。

依此類推，讀者可根據不同的設計案，自行列舉各種施工細節及注意事項，當然豐富的現場經驗，可以幫助你迅速、正確地列出節明有效的施工說明，事先給予施工者更清楚的規範，較易確保施工品質，否則在施工現場所產生的疏忽或偷工減料而造成的品質低落，就不是這幾個字所能立即挽救的了。

13-3　　編圖概念

設計者為了使每套施工圖均能符合一清楚明白的系統，讓客戶與工人查閱圖樣時能迅速便利，通常將為數頗多的施工圖，依照某一既定的順序加以編排。不同的公司，自然也有不同的規定，但大致上不會相差太多。

圖面最好能在繪製前，預做一整體性的編排，當然繪製過程中多少都會有所更動，但較利於完成後的編圖造冊。相關的圖面最好盡量於在一起，例如父母房的某立面圖與女孩房的某立面圖共同一張圖紙，施工時卻由兩個工人分別施工，這就造成工人的不便，所以繪製前就應考慮此點，不必為圖面過空或多用一張圖紙而感到

可惜。

　　編圖可分圖號與張號兩種情形。就圖號而言，主要功用乃在指引讀圖者能順利按圖號找圖，因此通常以圖為單位，依數字順序及字母順序排定。張號則是以總張數中之第幾張來編訂，讀者可由後面的套圖中，揣摩體會。

13－4　　　編圖程序

　　一般而言，圖面的整體和編訂造冊，依下列程序進行：

一、將所有圖面依下列次序排列：

　　㈠施工說明與材料、配色說明表。

　　㈡平面配置圖：依樓層順序。

　　㈢天花板圖：依樓層順序，並考慮複雜程度將空調設備或特殊用電設備單獨繪製，但仍依樓層順序編訂。

　　㈣立面圖：依樓層及進門後之以順序，可另繪一索引平面，以規定立面圖號。索引平面可與平面配置合併。

　　㈤剖面圖：配合立面圖順序。

二、做最後的核對、校正，如有錯誤立即修正，如來不及修正，則可加註文字，如：此部份大樣圖為準。

三、在圖紙右下方註明日期、圖名、比例，較正式的做法是刻圖章或打字。所有繪圖、設計與核對人員均需分別簽名，以示負責。

四、交給曬圖行辦理曬圖、造冊並製作封面。當然辛苦繪製出來的圖，最好能選用效果較佳的曬圖紙與封面來配合，看起來才有價值感。（圖13－2）（圖13－3）（圖13－4）（圖13－5）－4）

-設計者應該在觀念上跳出一切框框

圖13－2　封面設計㈠

圖13－4　封面設計㈢

圖13－3　封面設計㈡

圖13－5　封面設計㈣

設計者的美感只有10％是天生的，其它90％都經由學習得來

全套施工圖

本案由金根室內設計公司提供
高曉慧同學協助繪製

1	平面配置圖
2	天花水電配置圖
3	空調系統配置圖
4	

圖号	名　　稱
1	玄關一鞋柜
2	客廳一壁面
3	客廳一電視柜
4	客廳書房一隔向屏
5	書房一書柜
6	走道一角落裝飾
7	和室一入門
8	和室一衣柜
9	和室一往造景門片
10	男孩房一衣柜書柜
11	男孩房一床頭楓柜
12	男孩房一書桌

号	備註
2	
5	
7	
	同1
	同1·10
	圖13

图号	名　　　稱	詳圖編寫	備註
13	女孩房一衣柜	16	同15
14	女孩房一書桌床組	17·18	
15	主臥室一衣柜五斗柜	19	
16	主臥室一床組化妝檯 及更衣室門柜	20·21·22	同3
17	玻璃傳砌法		
18	主臥室一浴廁隔屏		
19	大陽台	23	
20	小陽台	24	

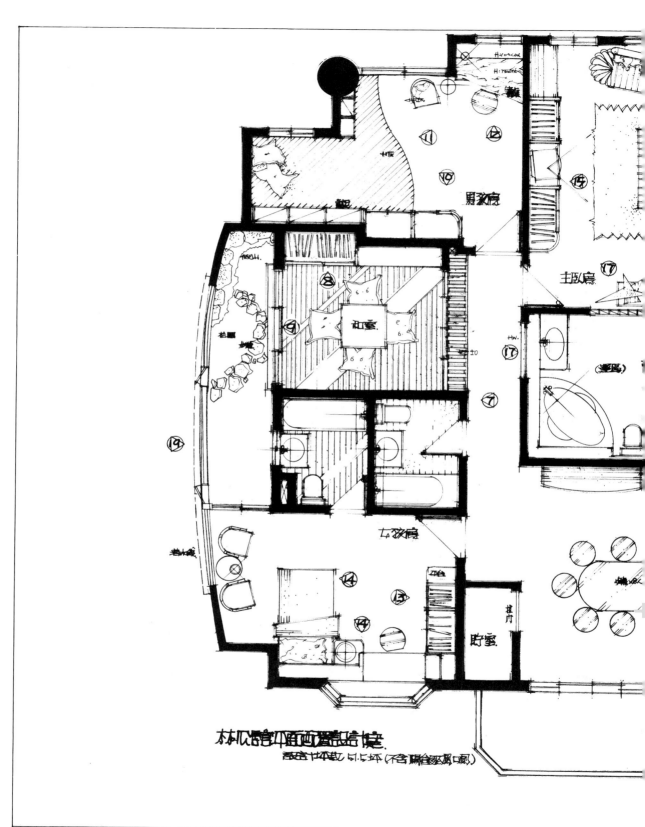

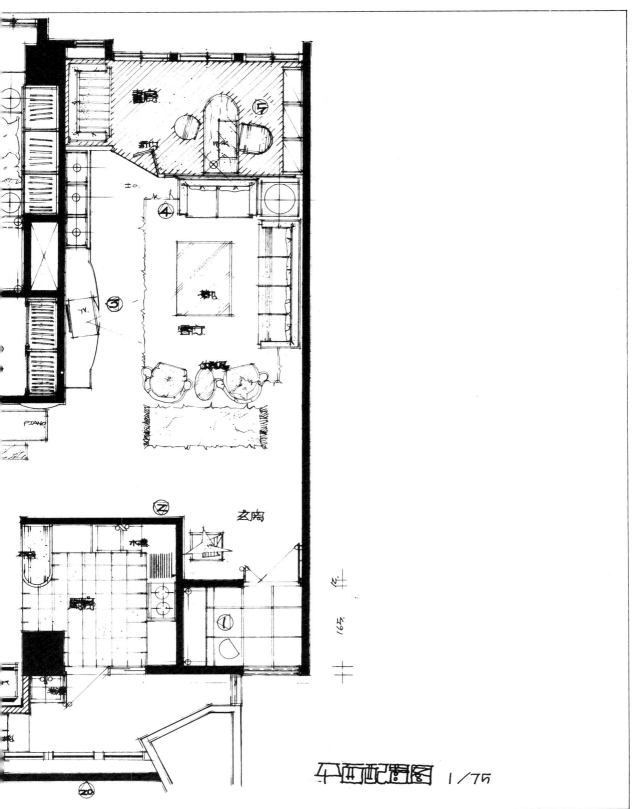

書房

廚房

±0.

TV.

餐廳

休息區

PIANO

玄關

水景

165

平面配置圖 1/75

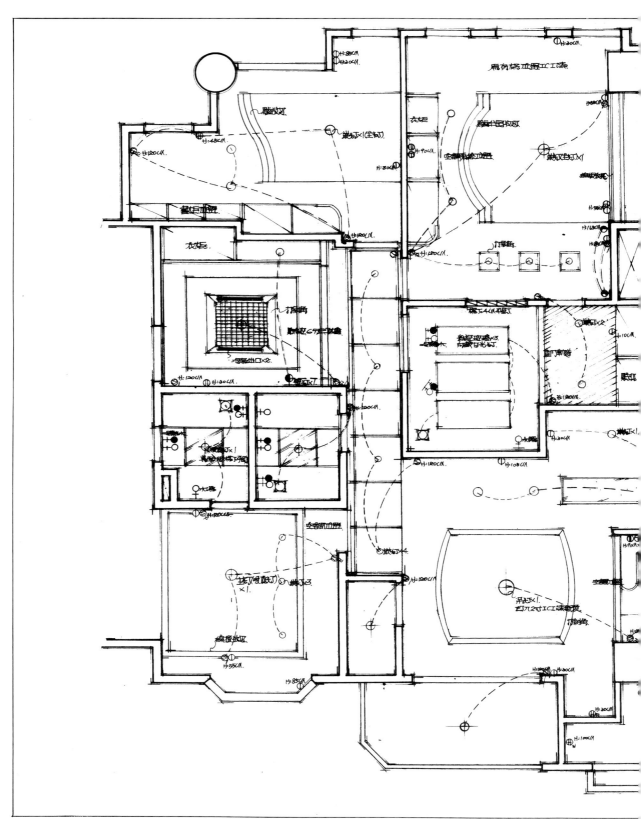

130室內設計製圖

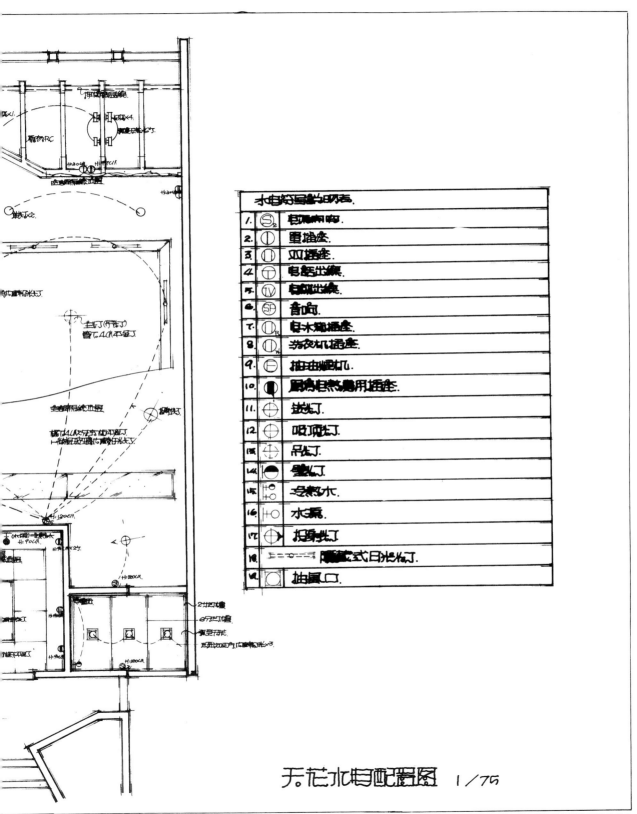

水电符号說明表

1.	S₂	电灯开关.
2.		單插座.
3.		双插座.
4.		电話出線.
5.	TV	电視出線.
6.		音响.
7.	R	热水器插座.
8.	N	洗衣机插座.
9.		抽油煙机.
10.		厨房用热器用插座.
11.		投光灯.
12.		吸頂灯.
13.		吊灯.
14.		壁灯.
15.		冷氣机.
16.		水氣.
17.		投射灯.
18.		隱藏式日光灯.
19.		抽風口.

天花水电配置图 1/75

132室內設計製圖

空調系統配置圖　1/75

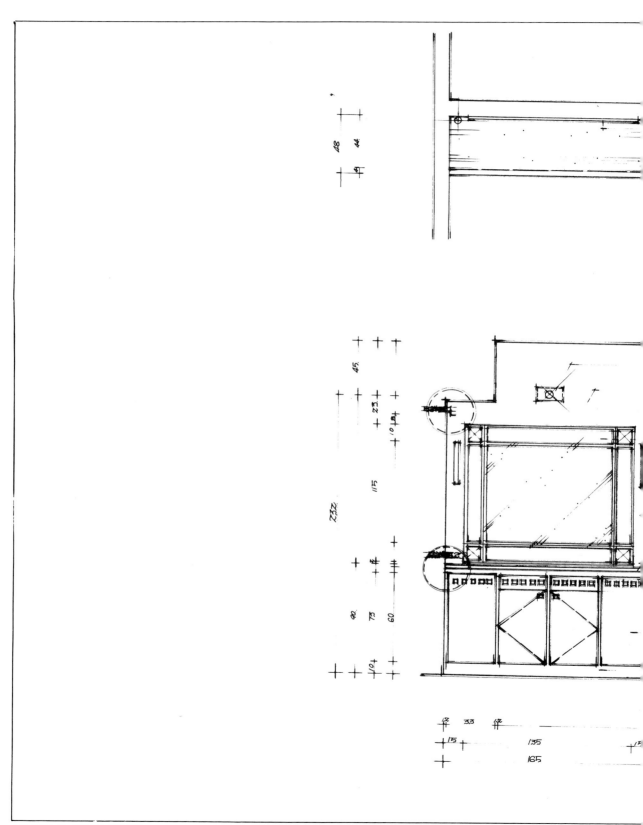

134室內設計製圖

─ 整容鏡.

─ 平台.

─ 天花40CM正方凹入10W崁燈.裝飾燈X3支

─ 天花板1.3夾板平頂造型

─ 天花凹邊1寸柳X6寸深凹槽心燈

─ 素板3分夾板正貼.C/N明鏡香5分邊X5塊.

─ 金色長柱屏璧4寸X2.

─ 壁面ICI素配色.

─ 檯面大理石
─ 凹槽X2寸深貼水皮
─ 裏木方木板.

─ 門片貼植絨皮絲緞

─ 踢腳退1寸深.

玄關一鞋柜 1/30

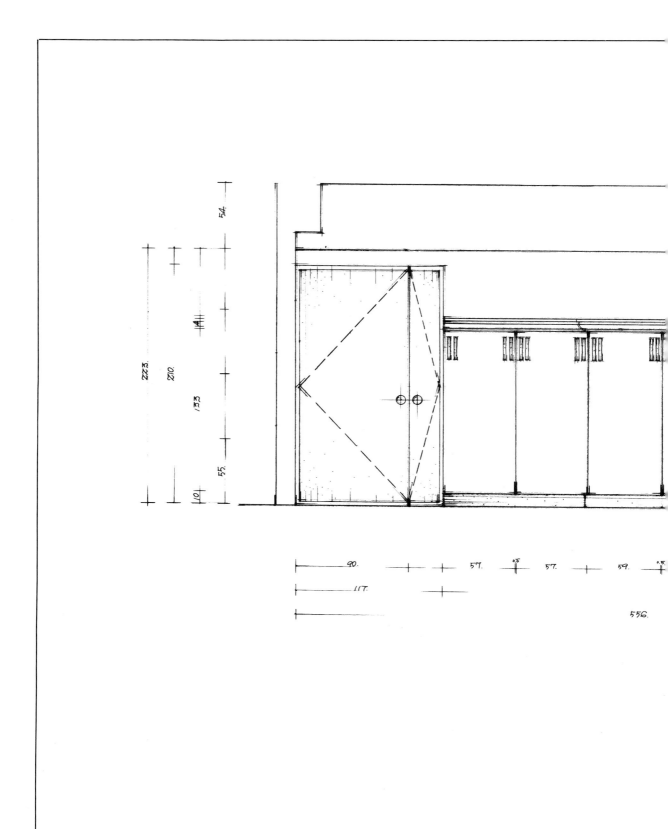

54.

273.
270.
14
133
55.
10.

90.
117.

57.
0.5
57.
59.
0.5

556.

136室內設計製圖

- 天花板下1.3分夾板平釘.

- 壁面以IC漆面配色.

- 壁面貼板.

- 6分夾板收邊處.

- 留1.5分凹槽.

- 實木方板2.
- 留2分凹槽.
- 以色板2分夾板平釘直貼通橫波.
- 直貼進口裝飾木皮610.
- 踢腳板.

客廳一壁面 1/30

| 59. | 5.9 | 6 | 3.7 |
| 85. | | | |

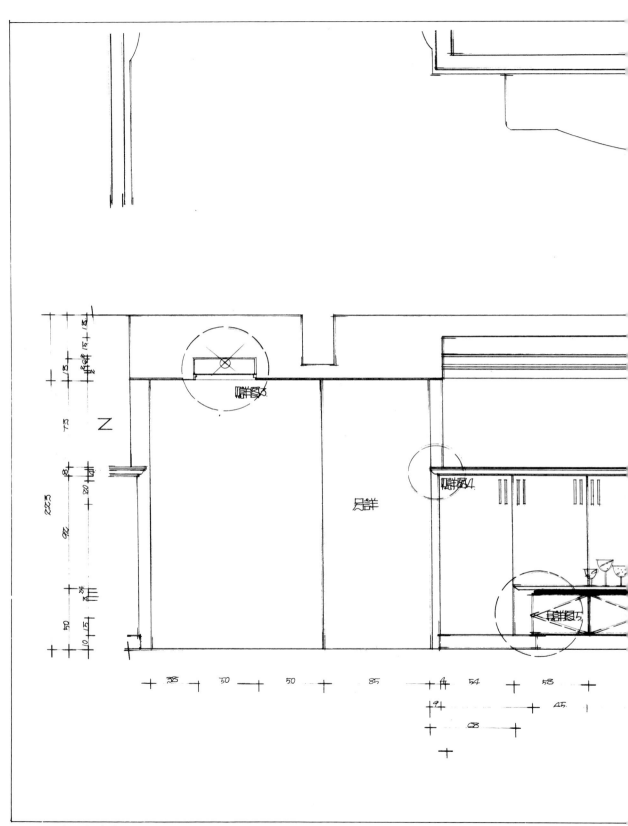

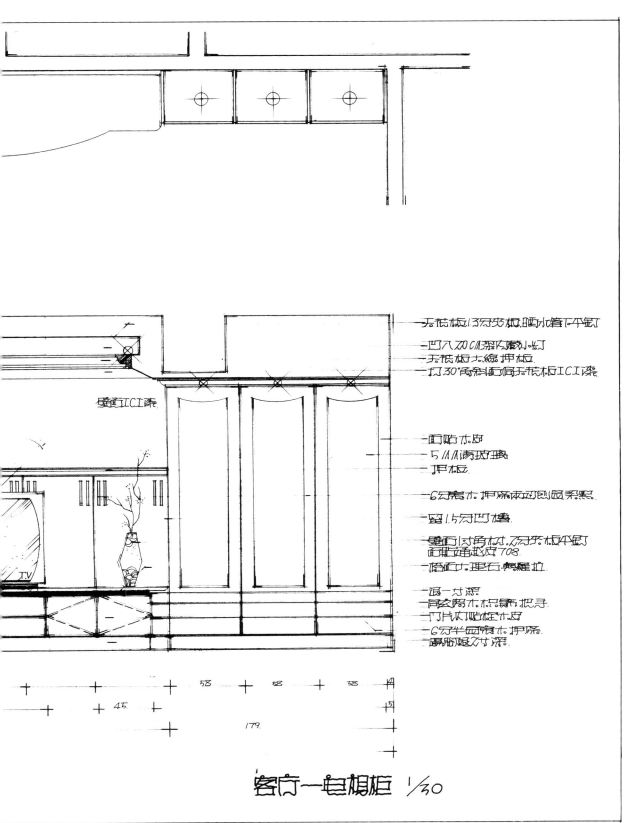

天花板3分夾板晒水膏平釘
凹入20cm深收藏小燈
天花板大綫押板
打30°角斜面假天花板ICI漆

壁面ICI漆

面貼木皮
5mm清玻璃
押板
6分寬木押條表面刨圓系黑
留1.5分凹槽
壁面內角材3分夾板平釘面貼通過度708
塔配木理石系羅拉

退一寸深
同系開木標靠把手
打片灰貼柱木皮
6分半圓實木押條
跳板踢腳2寸深

T.V

58 58 58

45

179

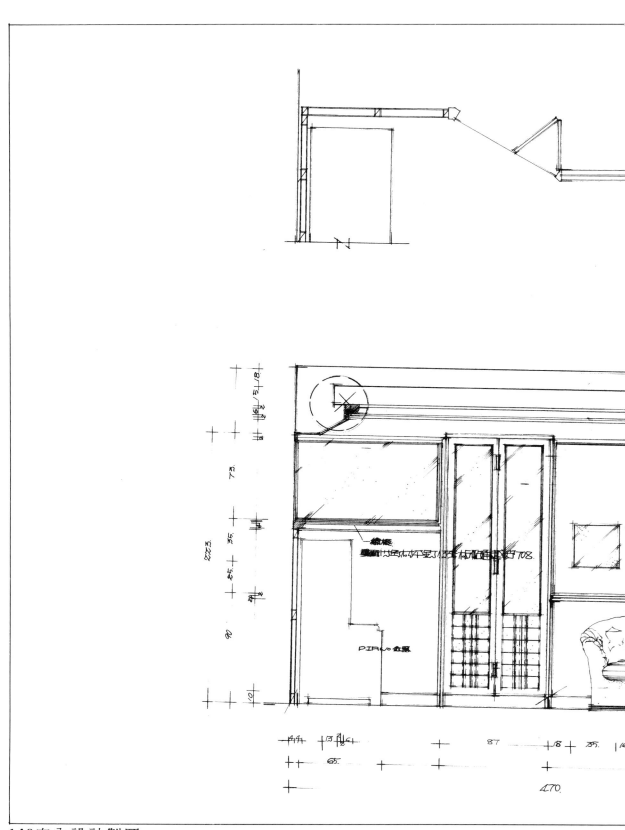

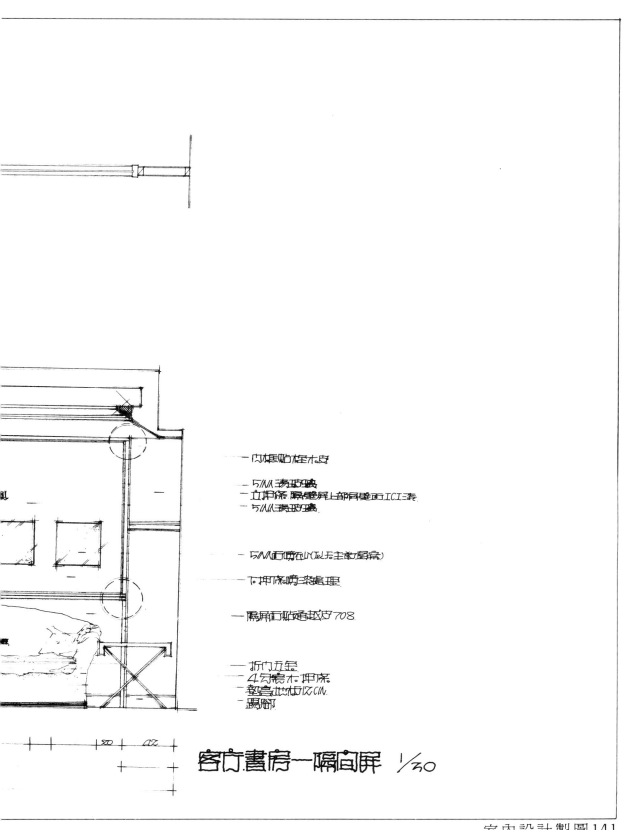

— 內框貼梧木皮

— 5/八表玻璃
— 立掫條 隔屏屏上部同壁面ICI漆
— 5/八表玻璃.

— 5/八面噴在山(加玉主敏圖案)

— 下掫條噴染處理

— 隔屏面貼通抵安708

— 折門五金
— 4分震木掫條
— 鐵鋁地板12CN.
— 踢腳

客廳書房一隔間屏 1/30

80 62

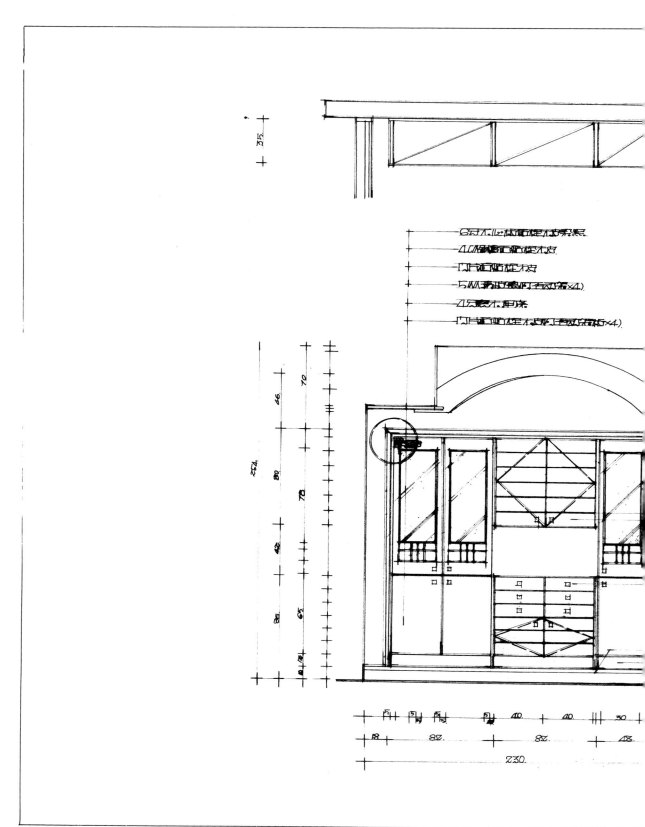

Z

書房—書柜 ½₀

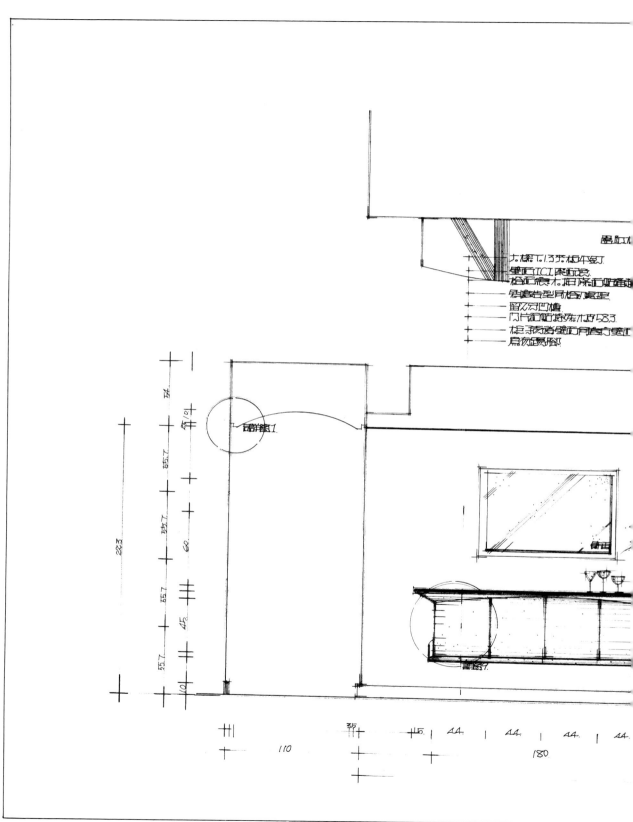

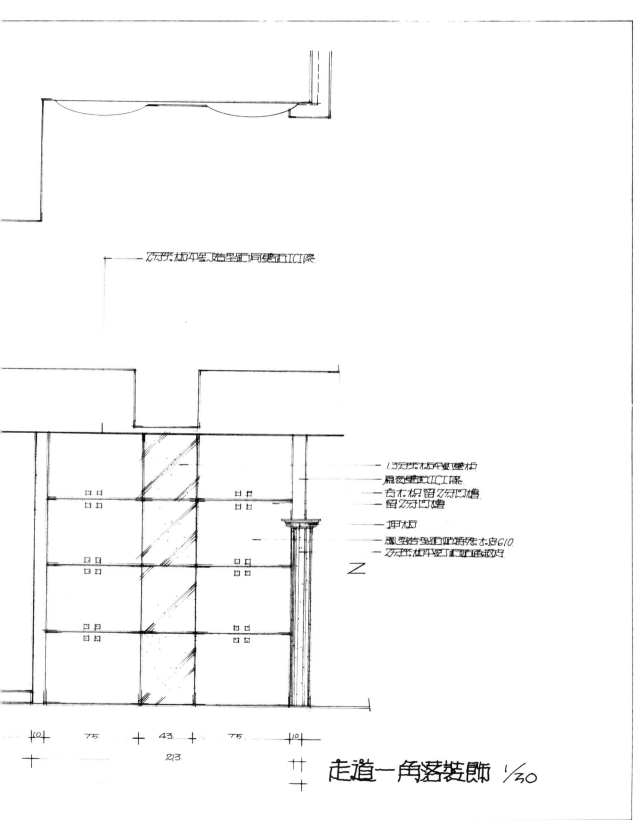

走道一角落裝飾 1/30

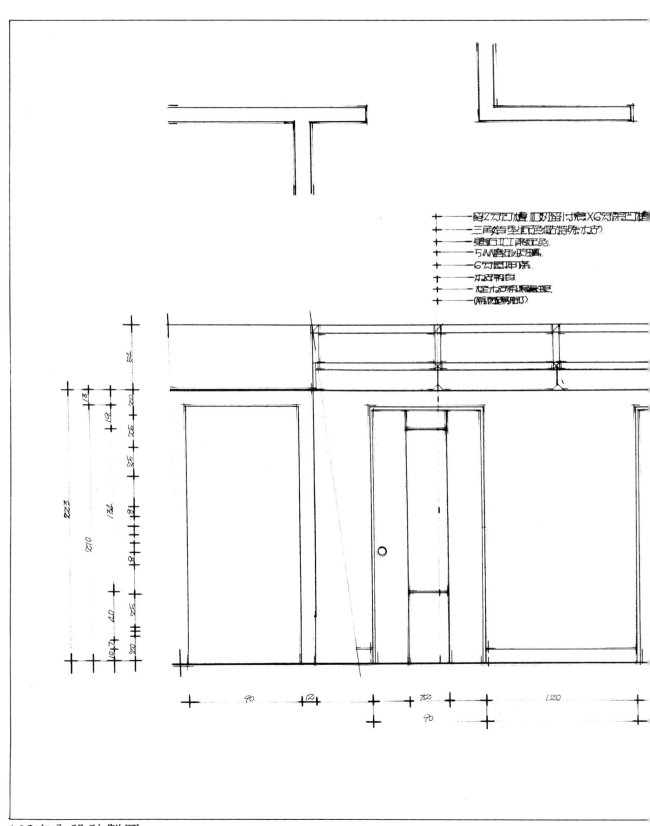

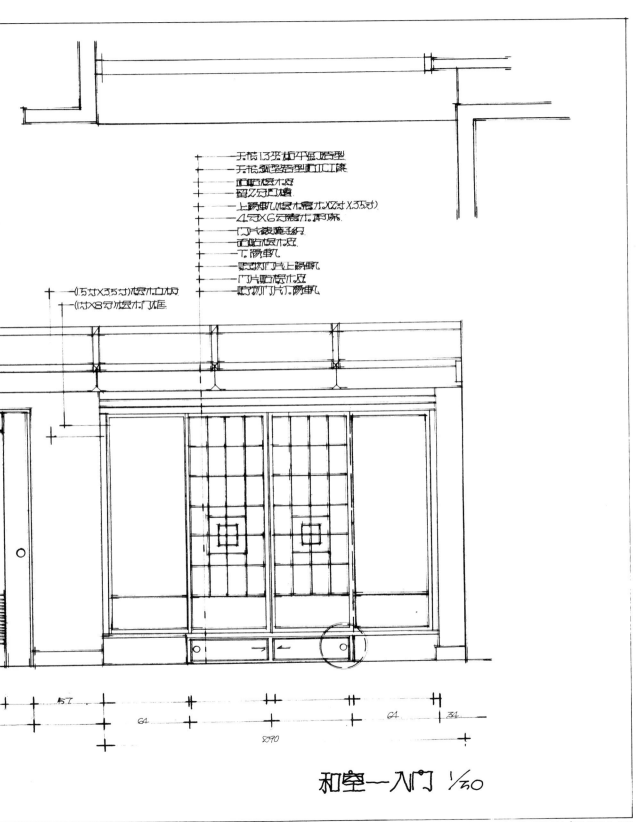

一天花1.3夾板水平線造型
一天花弧形造型加工工藝
一直貼檜木皮
一留2公分溝縫
一上滑軌(檜木寬木2寸X3.5寸)
一4寸X6寸檜木角材
一門片裱麻絲絨
一直貼檜木皮
一下滑軌
一橫拉門片上滑軌
一門片貼檜木皮
一橫拉門片下滑軌

一(1.5寸X3.5寸)檜木立板
一(1寸X8寸)檜木門框

57
64
890
64
34

和室一入門 1/20

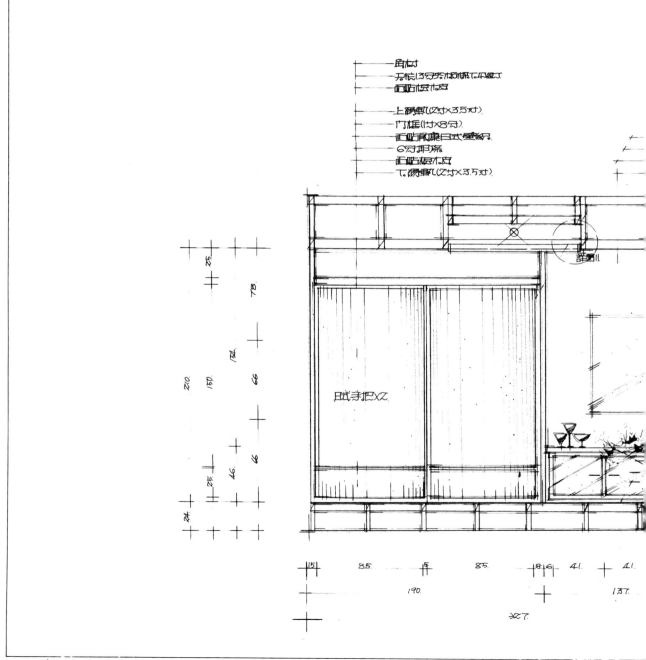

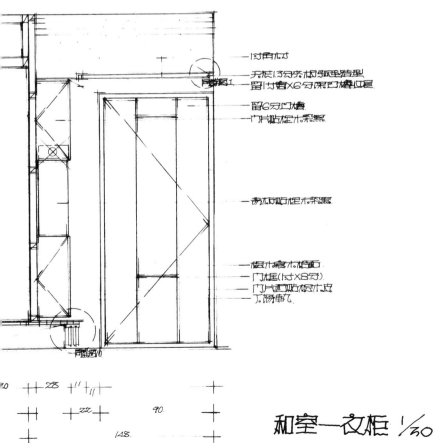

和室—衣柜 1/30

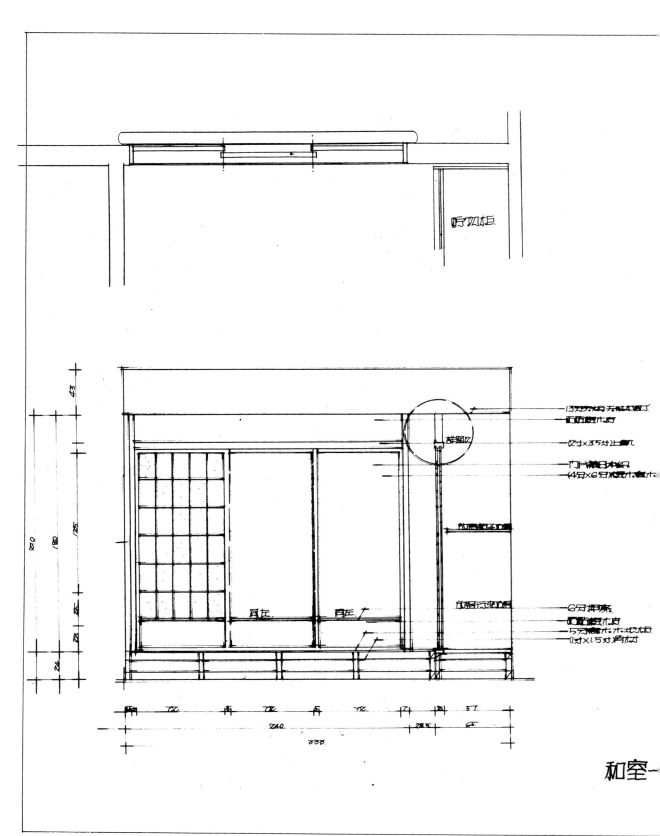

和室一

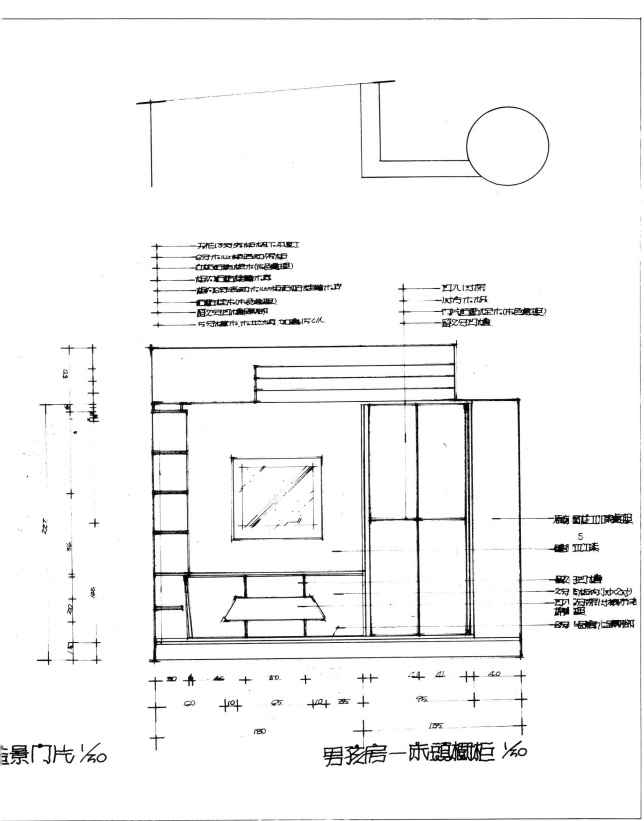

全景門片 ⅟₂₀

男孩房一床頭櫃 ⅟₂₀

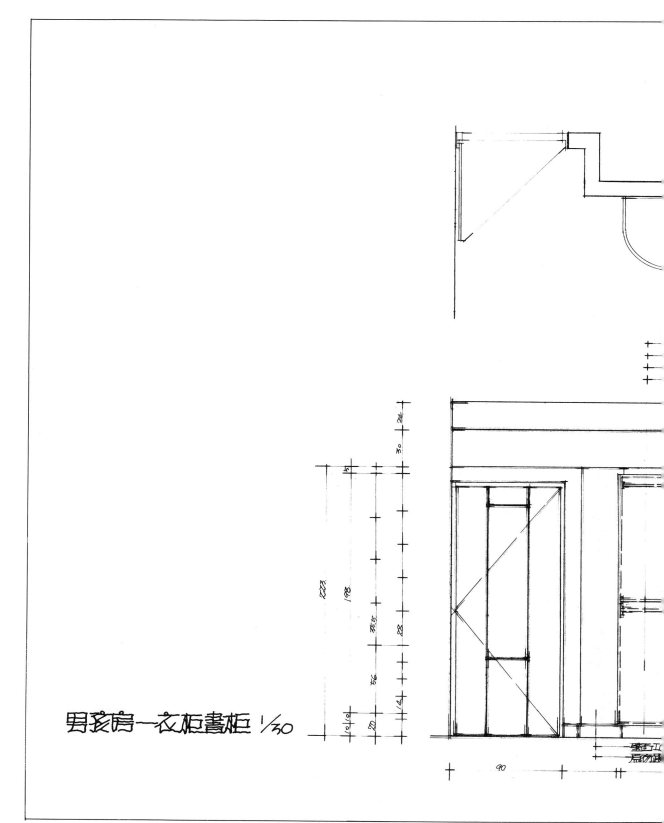

男孩房—衣柜書柜 ⅟30

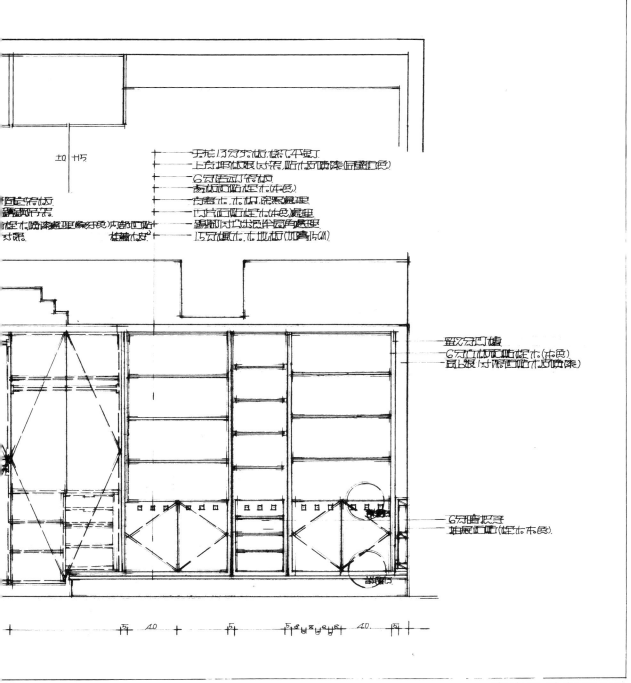

男孩房—書桌 1/30

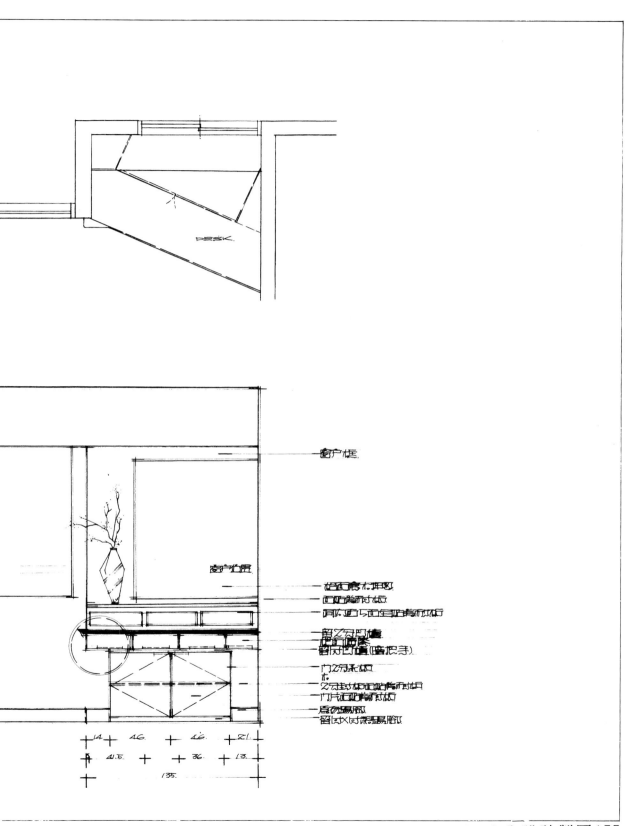

DESK.

窗戶框

窗戶框璃

牆面意大利磁
正面美耐板
同上及5公厘美耐板

超薄門槽
正面板
檯內凹槽(實木寺)

門之分系項
板
2之未的正面美耐板
門片正面美耐板
色決易形
層板X拉深滑易形

14 16 16 21
4 41.5 36 13
135

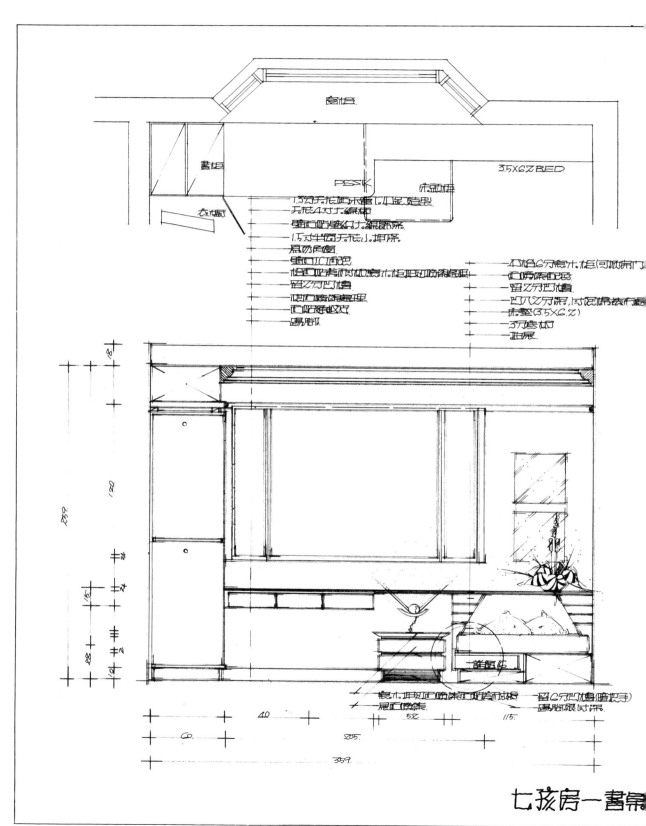

窗台

書櫃

衣櫥

DESK 床頭柜 3.5X6.Z BED

七孩房一書帛

156室內設計製圖

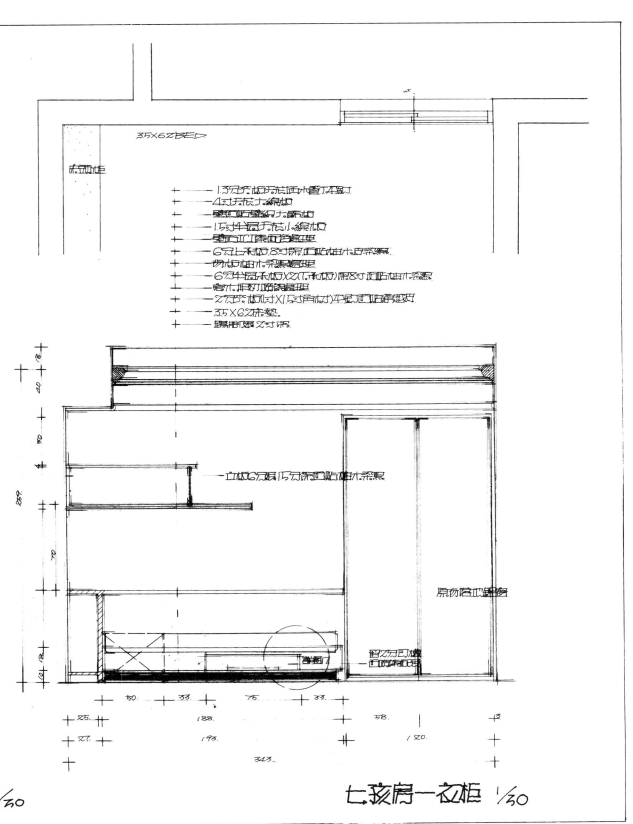

七孩房一衣柜 1/30

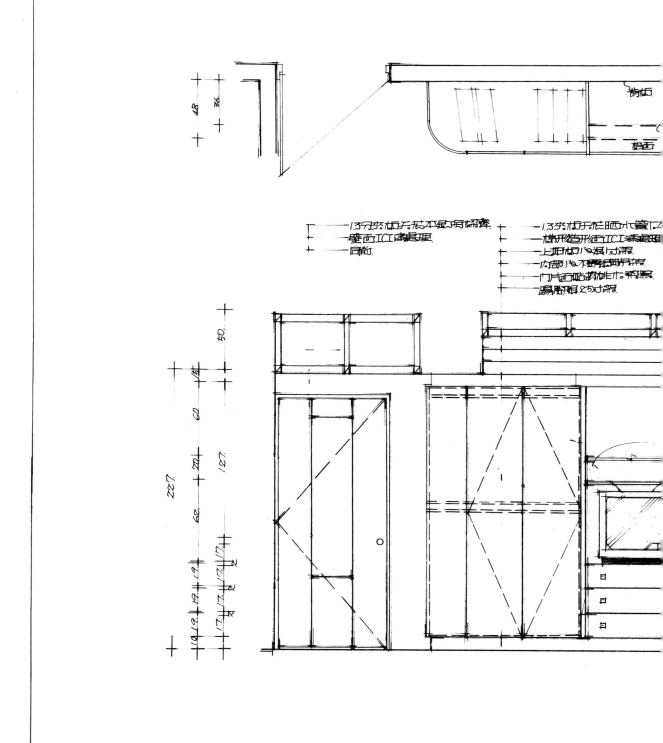

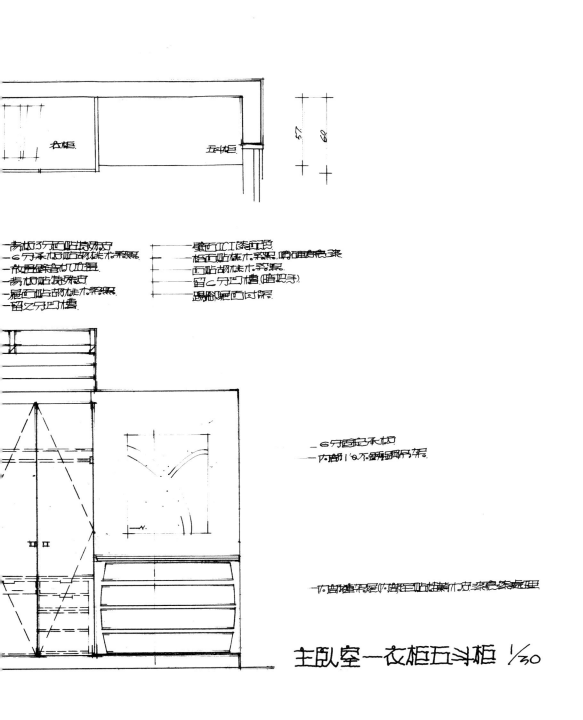

衣櫃 五斗櫃

57 60

主臥室－衣櫃五斗櫃 1/30

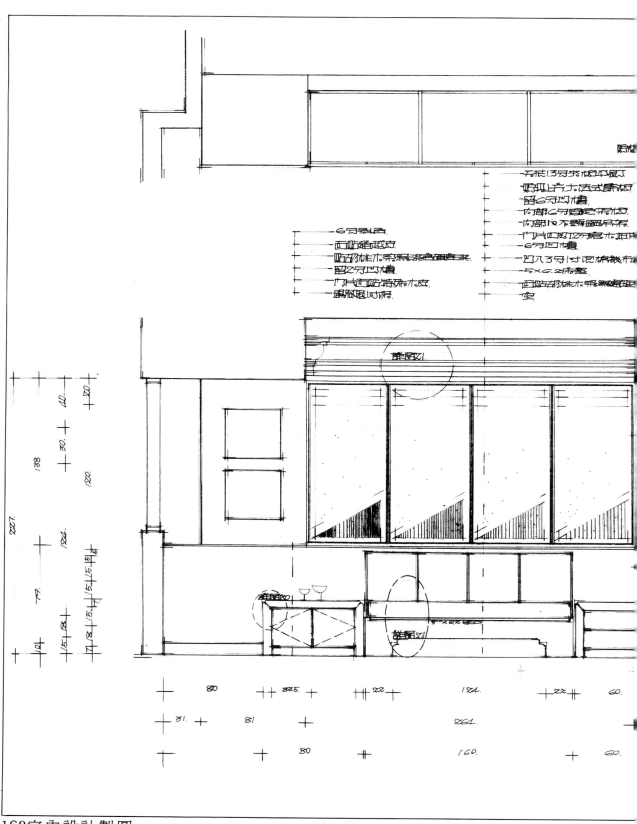

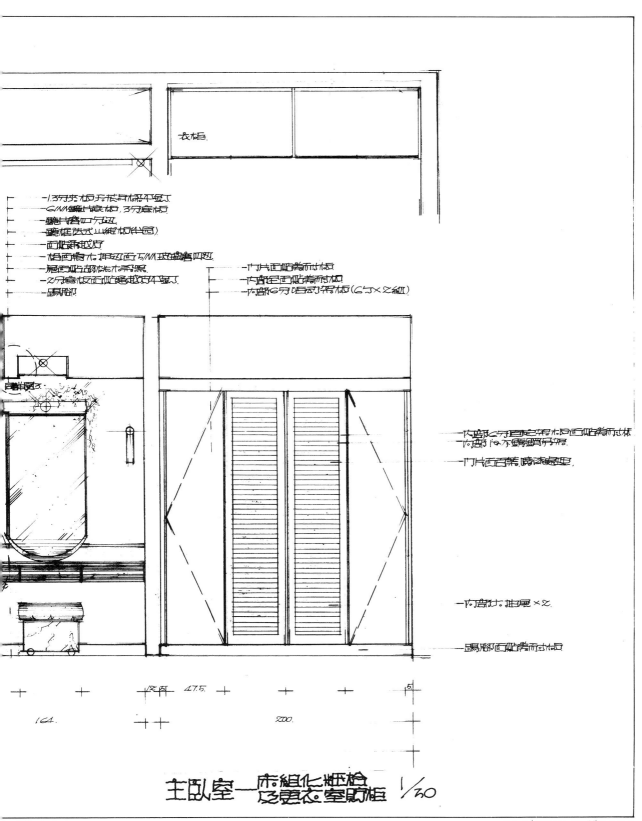

衣框.

-1.3分夹板无贴面木条不露工
-6M/M鱼夹底板,3分底板
-贴片贴四方边
-贴框法式山缝作件園)
-西贴縫越好
-格西柔木排边西面5M/M玻璃衬四边
-貼西貼部作相水系架
-2分墙板西貼縫越好不露工
-踢脚部

-门片西貼美而衬柜
-内貼色西貼美而柜
-内隔6分活動柔板(6寸×2組)

-内部6分拍盒柔板厉西貼美而衬柜
-内部R.木雕鋼层厉.
-门片西百葉.晾作處理.

-内隔R.抽屉×2.

-踢脚部西貼美而衬柜

12厘 47.5.

161. 200.

主卧室─床組化妆檯
及更衣室吊柜 1/30

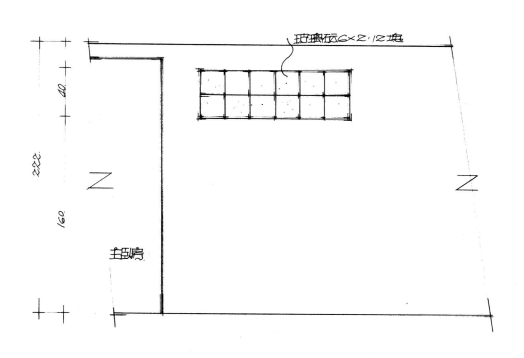

玻璃磚6×2:12塊

40.

222.

160

主臥牆

N

N

主臥室－浴廁隔屏 1/30

162室內設計製圖

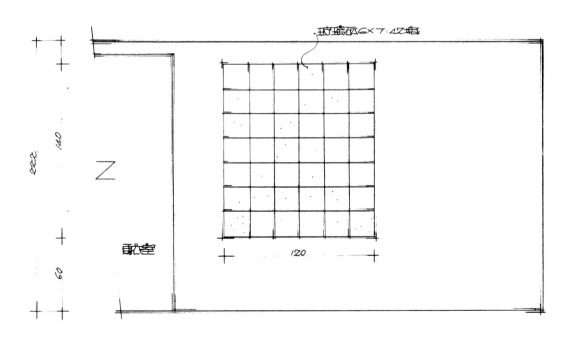

玻璃磚砌法 1/30

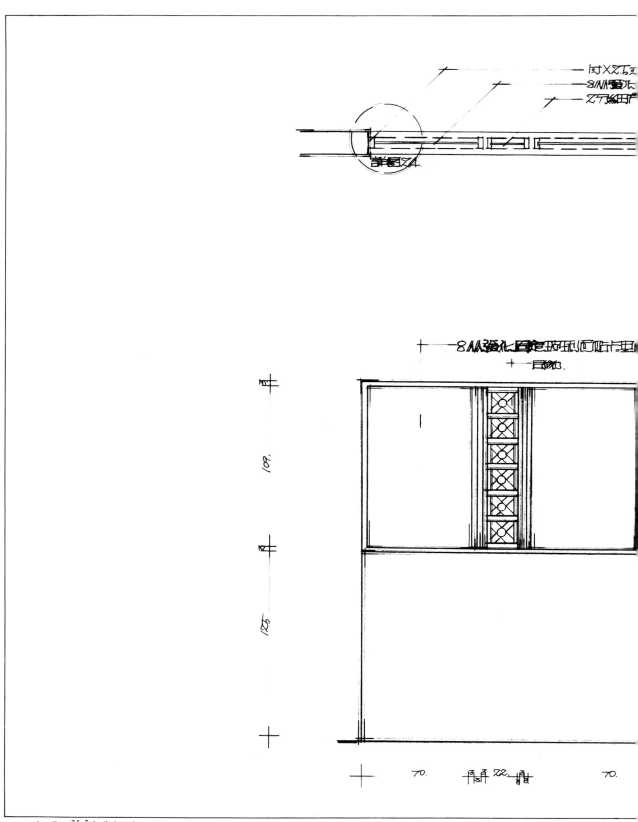

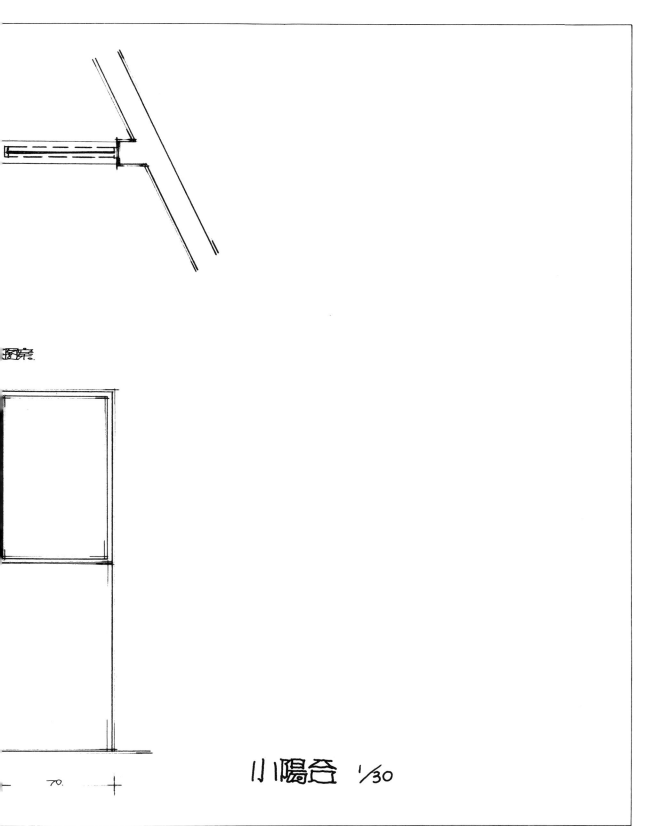

圖案.

小陽台 1/30

70.

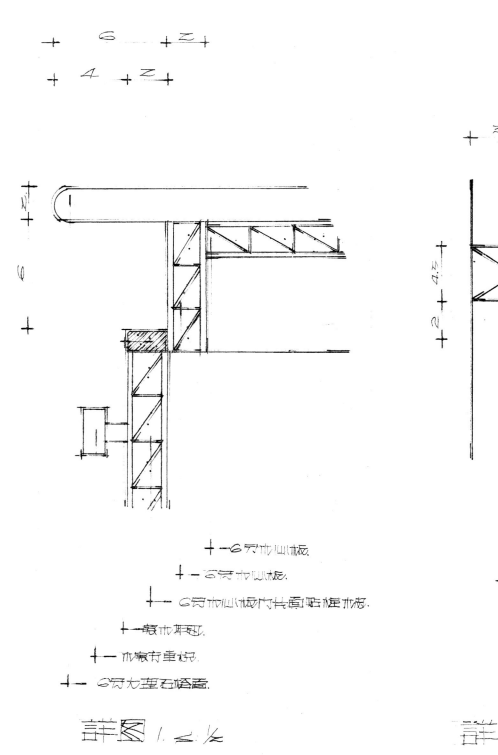

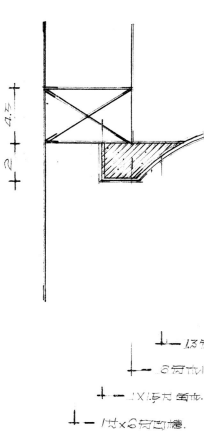

詳圖1. ≤ ½

詳圖2 ≤ ½

166室內設計製圖

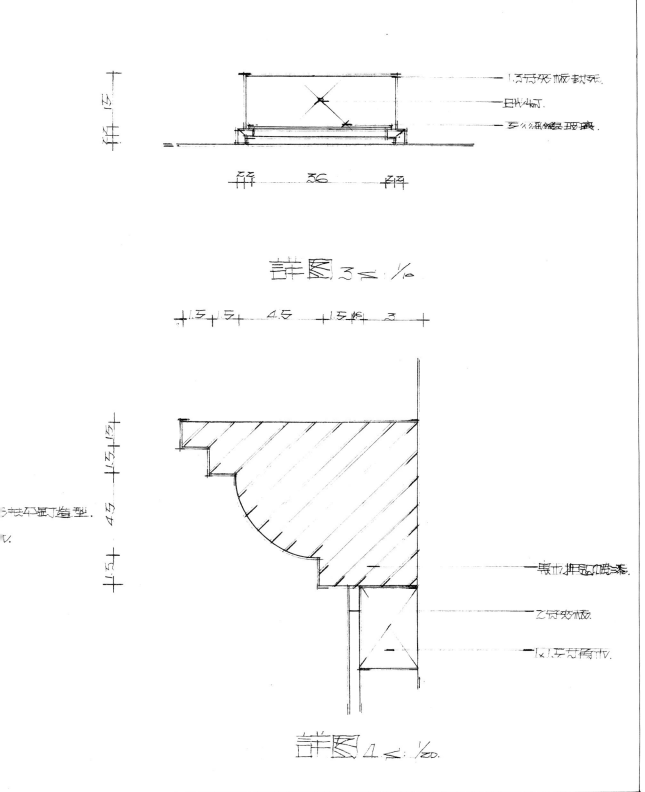

詳圖 3 S: 1/10

詳圖 1 S: 1/20.

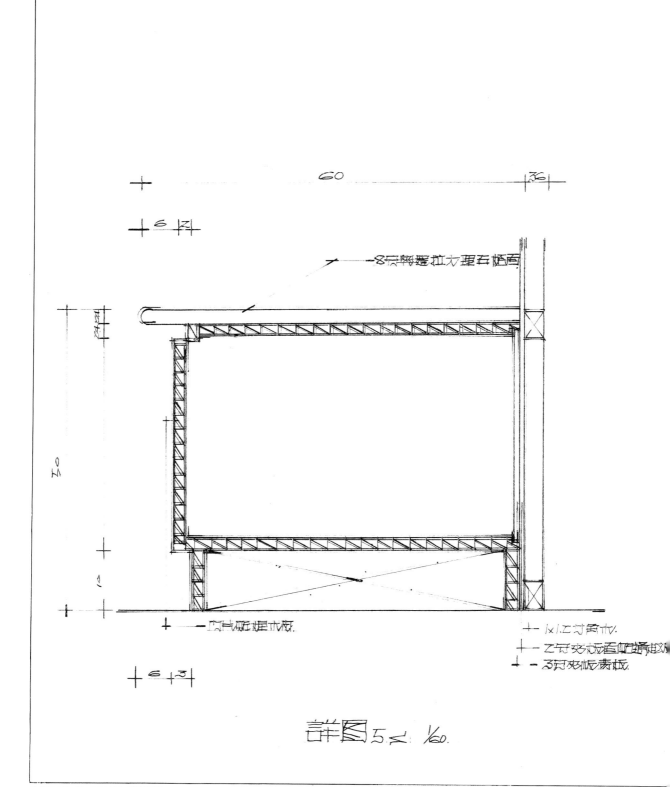

詳圖5∠ 1/60.

168室內設計製圖

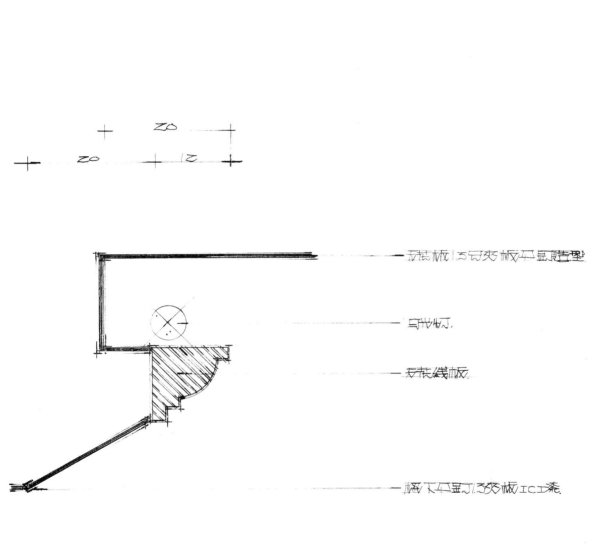

詳圖 ⑥ ≤ 1/6

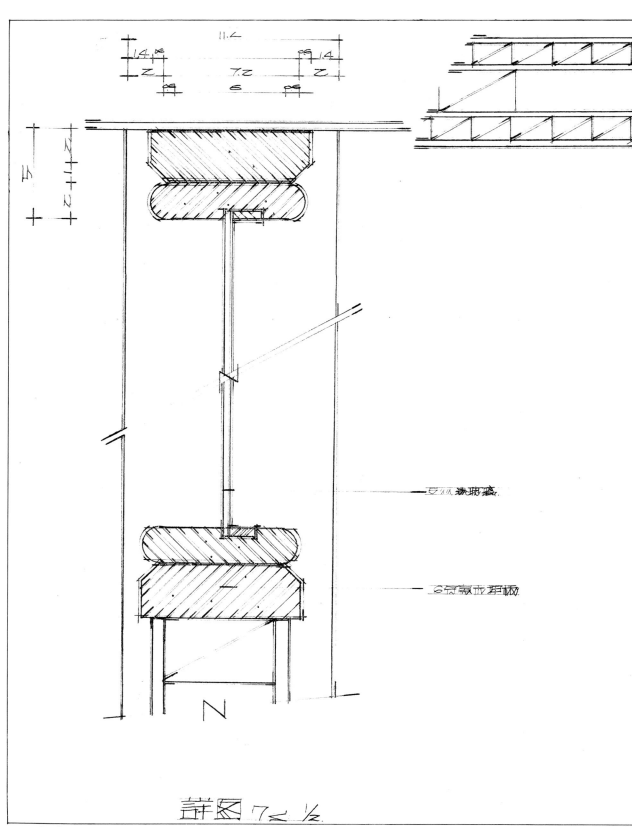

詳図 7< ½.

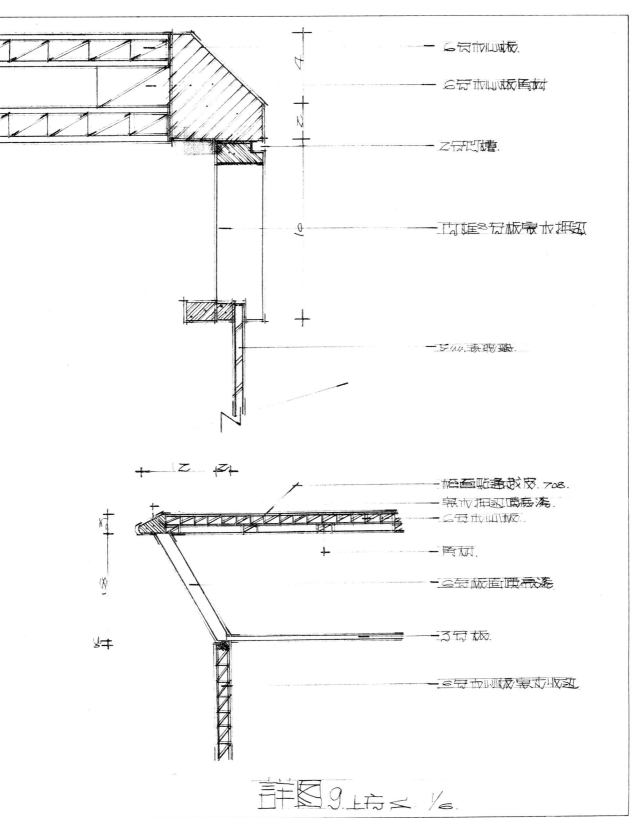

詳圖 9. 上存 ≤ 1/6.

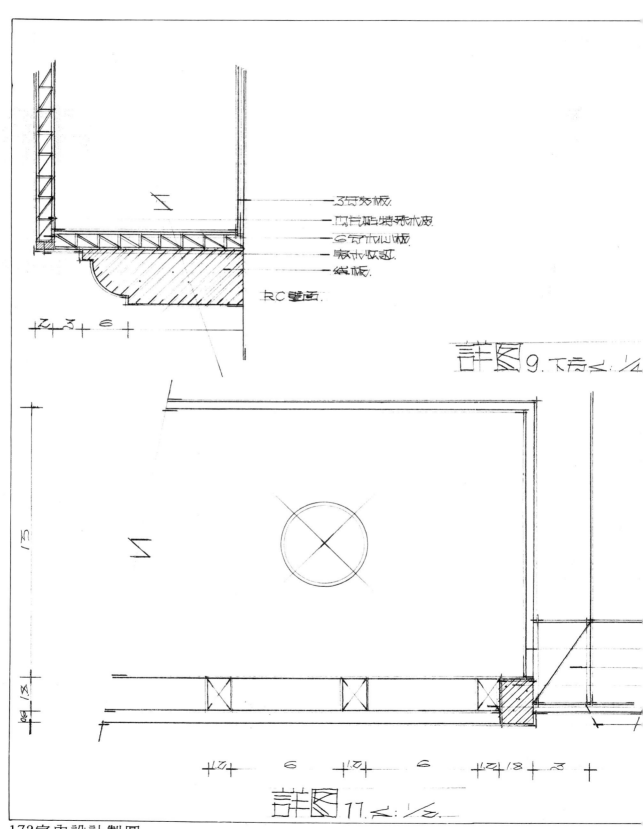

詳圖9.下方 S: 1/4

詳圖11. S: 1/2

172室內設計製圖

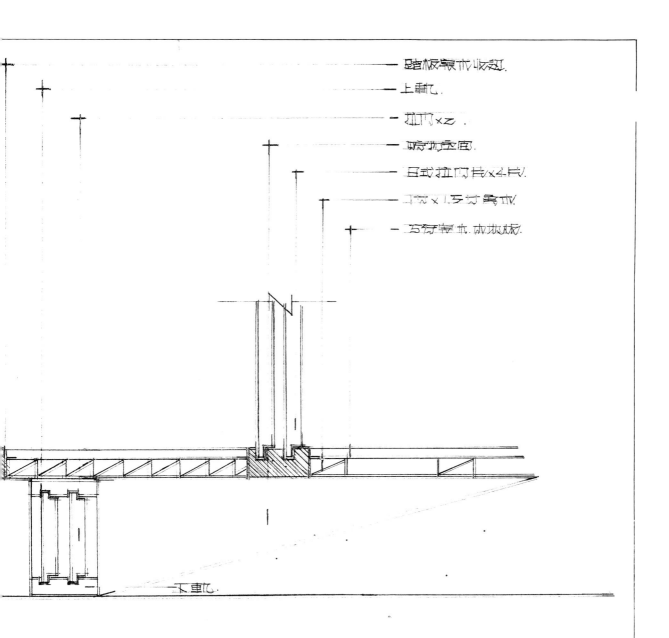

踏板表面收邊.

上軌.

拉門×2.

晴紙立面.

日式拉門片×4片.

1吋×1.5吋角材.

1.5分實木成木板.

下軌.

— 1.5分夾板.
— <1吋×1.5吋>角材.
— 6分×8分押條(隔柵雄).
— 4分×6分實木方格押條.
— 1.5分夾板木裝飾封.

詳圖 10. ≤ 1/6.

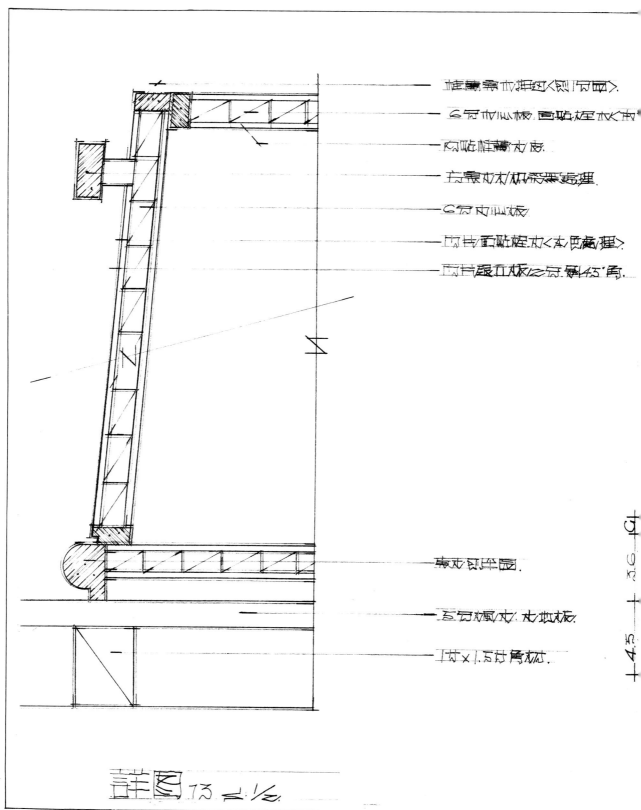

詳圖 13 S: 1/2

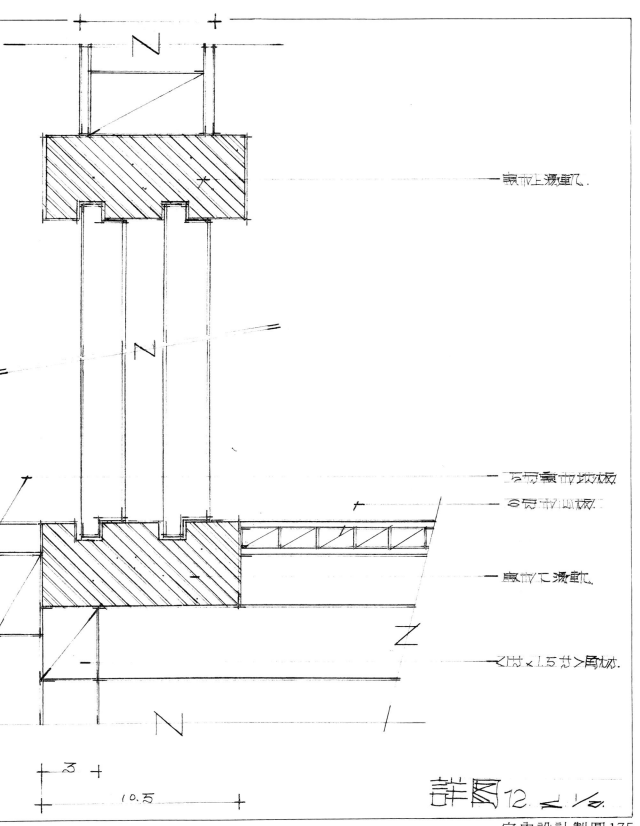

詳圖12 < ½.

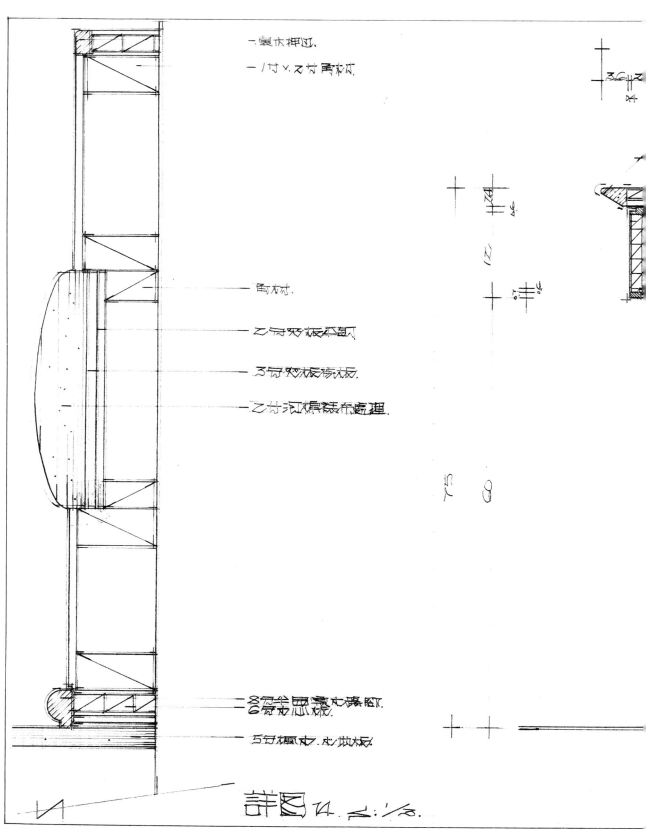

詳圖 ⊿. ∠: 1/8.

45

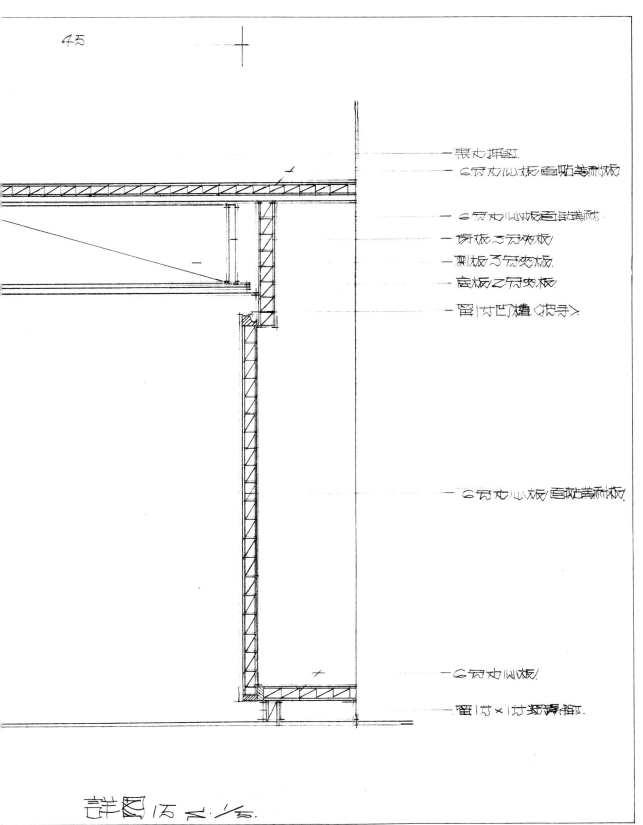

— 表面拼花.
— 6分木心板直貼美耐板.

— 6分木心板直貼美耐板.
— 背板3分夾板.
— 側板3分夾板.
— 底板2分夾板.

— 留1寸凹槽〈把手〉

— 6分木心板直貼美耐板.

— 6分木心板.

— 留1寸×1寸溝縫.

詳圖15 S:1/5.

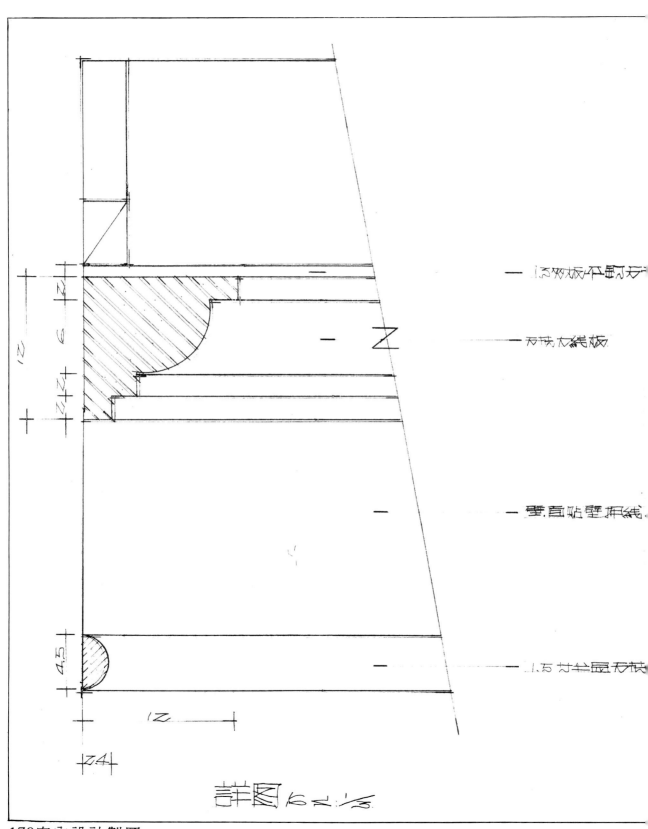

詳图 6 又 ½

178室內設計製圖

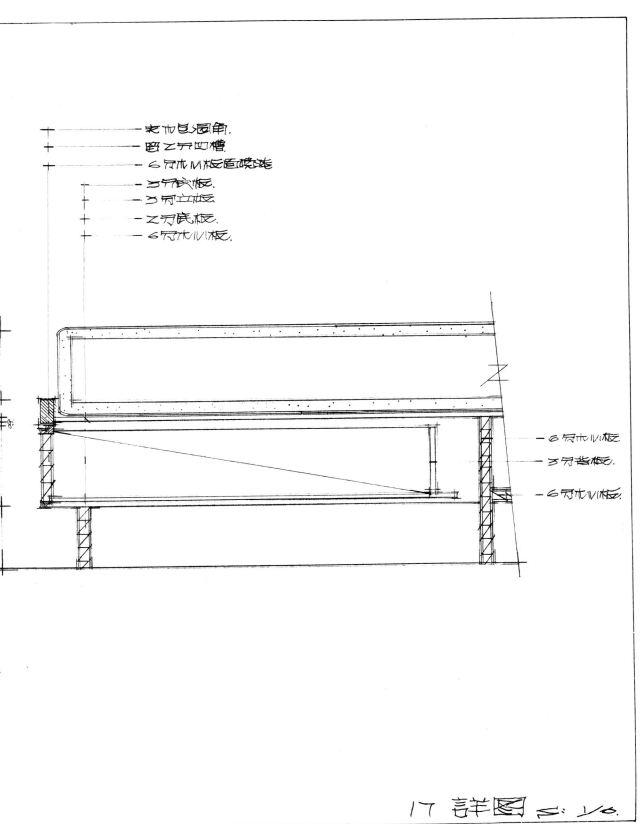

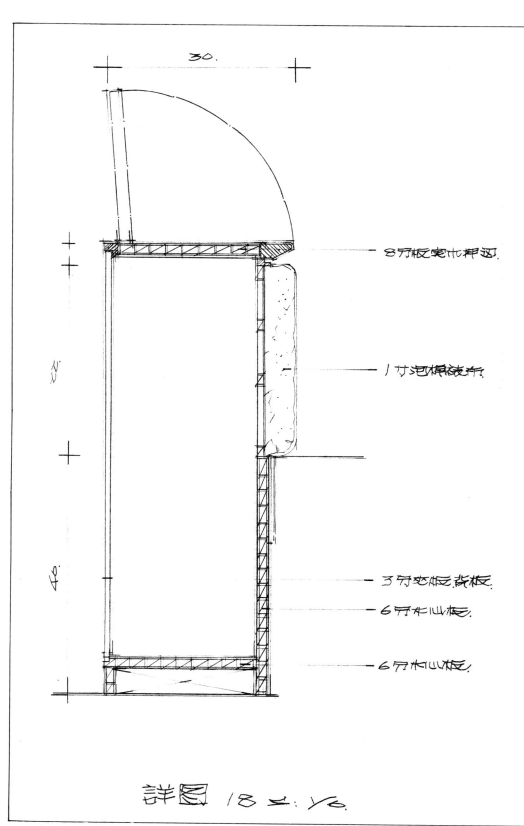

30.

8分板實心押邊

1寸泡綿袋布

3分夾板背板

6分木心板

6分木心板

詳圖 18 ☰ : 1/0.

180室內設計製圖

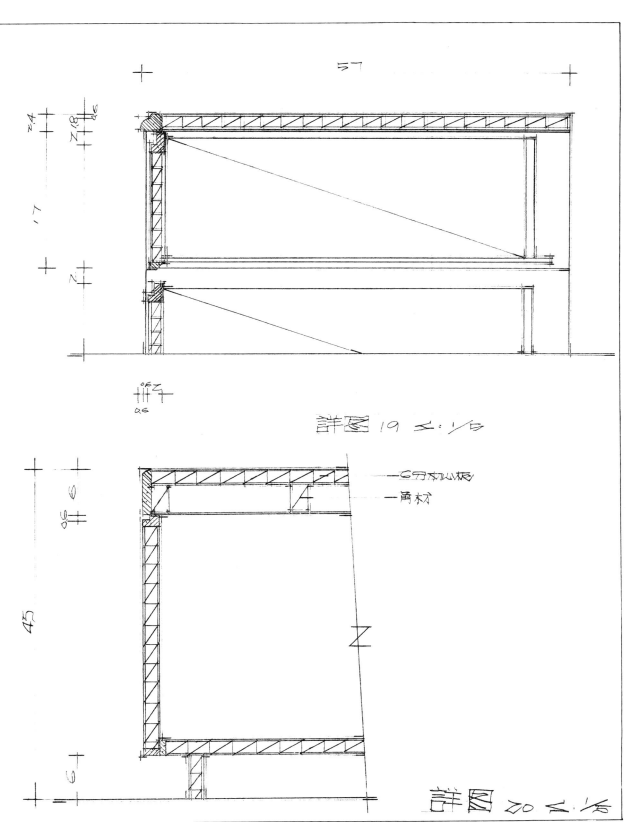

詳圖 19 S: 1/5

—6分木心板
—角材

詳圖 20 S: 1/5

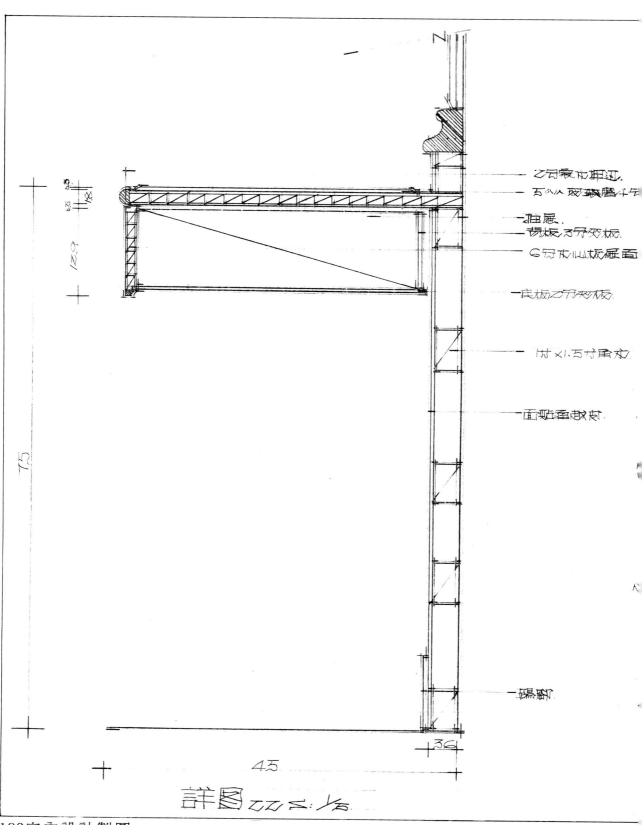

詳圖 ZZ S: 1/5

182室內設計製圖

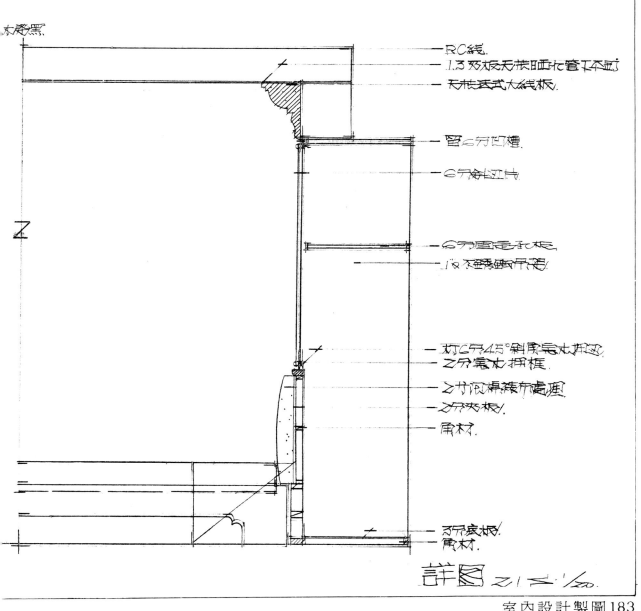

RC線.

1.3 夾板天花吊心管工板面

天花舊式大線板.

留6分凹槽.

6分斜頂刀片

6分圓邊木板.

1.8不鏽鋼網片吊筋

對6分45°斜角毛丸拼面

2分毛丸拼框.

2寸波浪裝飾邊框

2分夾板.

角材.

3分底板.

角材.

詳圖 2.1 S:1/20.

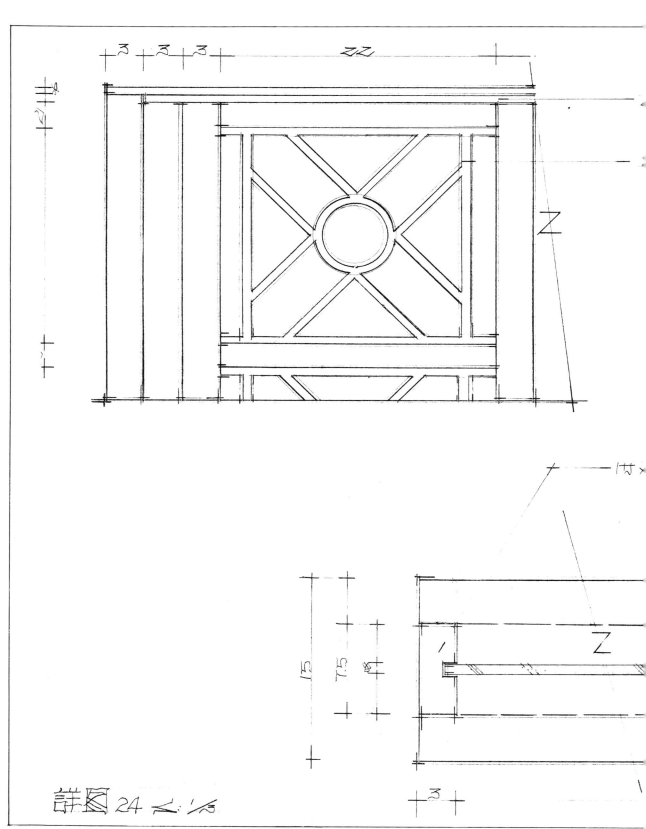

詳圖 24 S: 1/2

184室內設計製圖

詳圖 23 S:1/8

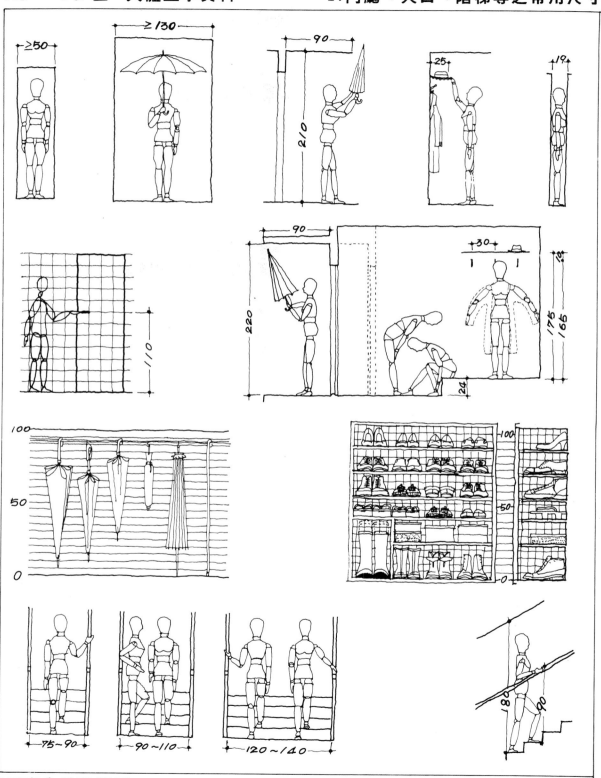

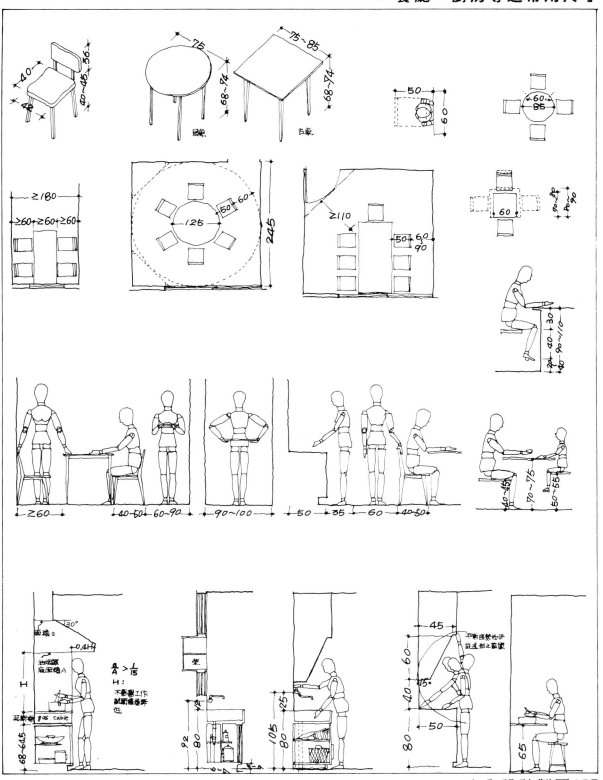

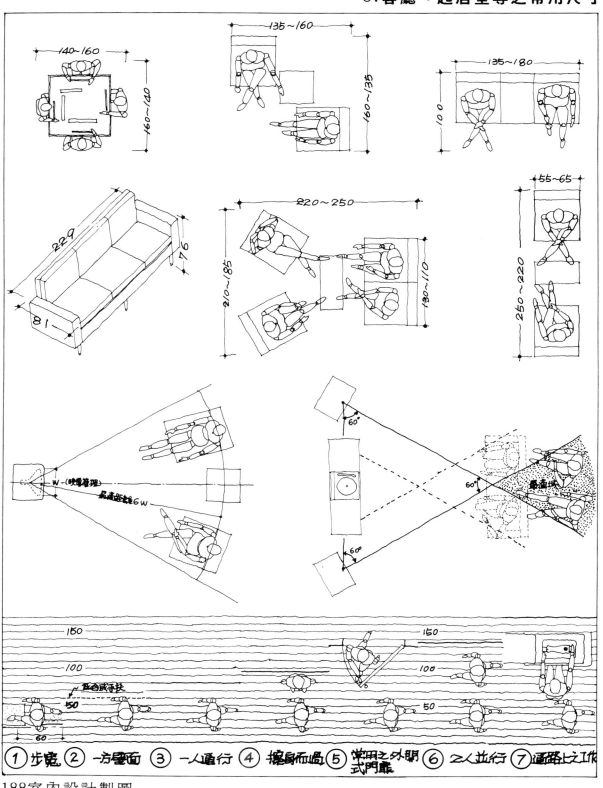

① 步寬 ② 一方壁面 ③ 一人通行 ④ 擦身而過 ⑤ 常用之外開式門扉 ⑥ 之人並行 ⑦ 通路上之工作

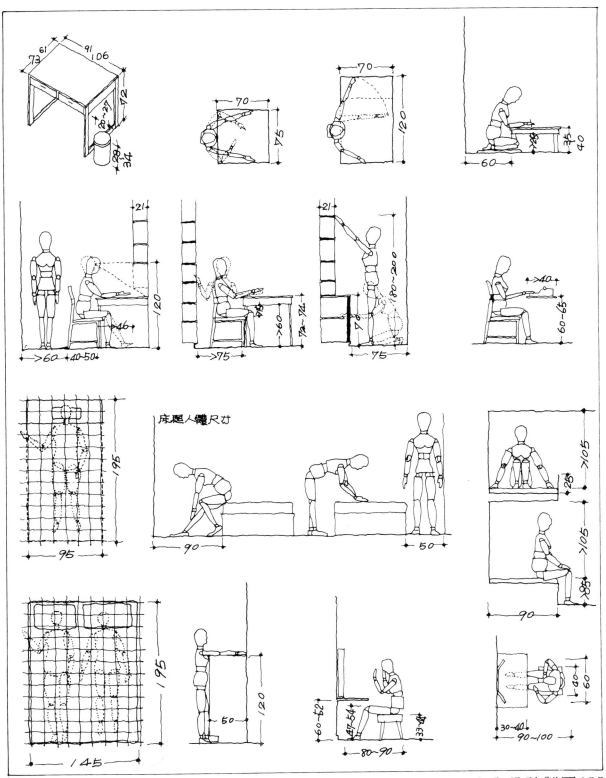

床起人體尺寸

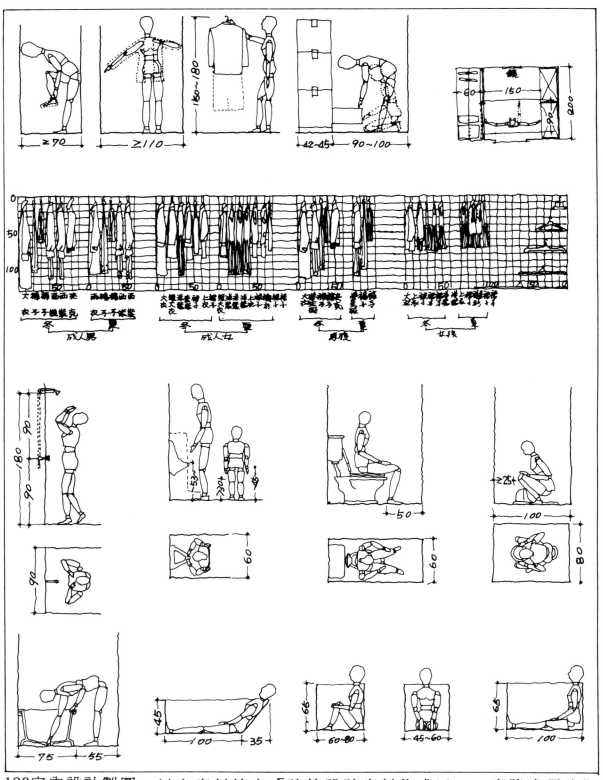

謝　　誌

會想到寫這本書─謝謝吳建中老師的建議
　　　　　　　　謝謝明德家商給予支持
　　　　　　　　教育廳給予補助。

寫這本書時─謝謝蔡長和老師、吳玲老師的精神鼓勵。

需要圖片時─謝謝明德家商室佈科：高曉慧同學、鄭昭悌同學、高靜萍
　　　　　　　同學、何美華同學、林博賢同學、李易眞同學、游婉萍同
　　　　　　　學、賴惠蘭同學、張家文同學、陳冠淸同學、陳美玉同學
　　　　　　　、卓明俊同學⋯⋯等的參與，其中透視部份以賴惠蘭的
　　　　　　　課堂作業爲主，施工圖部份以陳美玉同學的作品居多，附
　　　　　　　錄工的全套施工圖，則爲高曉慧同學協助繪製。

完　稿　時─謝謝新雄建築師事務所及釆邑工程設計顧問公司的支持與
　　　　　　　協助。

出　版　時─謝謝北星圖書事業出版股份有限公司。

室內設計製圖

定價：400元

出 版 者：新形象出版事業有限公司
負 責 人：陳偉賢
地　　址：台北縣永和市中正路498號2F
門　　市：北星圖書事業股份有限公司
　　　　　永和市中正路498號
電　　話：9229000(代表)
FAX：9229041

編 著 者：宋玉眞

總 策 劃：陳偉昭
美術設計：游義堅
美術企劃：張麗琦、林東海

總 代 理：北星圖書事業股份有限公司
地　　址：台北縣永和市中正路391巷2號8F
電　　話：9229000(代表)
FAX：9229041
郵　　撥：0544500-7 北星圖書帳戶
印 刷 所：利林印刷股份有限公司

行政院新聞局出版事業登記證／局版台業字第3928號
經濟部公司執照／76建三辛字第214743號

西元2009年3月
ISBN 957-8548-50-8

『聲明啟事』　　　　　　　　2009年2月
因本書急於再版，多次未能與作者聯繫上，
後續相關版稅事宜請作者與本出版社連絡。

國立中央圖書館出版品預行編目資料

室內設計製圖／宋玉眞編著. --第1版. --臺
北縣永和市：新形象，民82印刷
　　面：　　公分
　ISBN 957-8548-50-8(平裝)

　1.室內設計－設計　裝飾

967.024　　　　　　　　　82006024